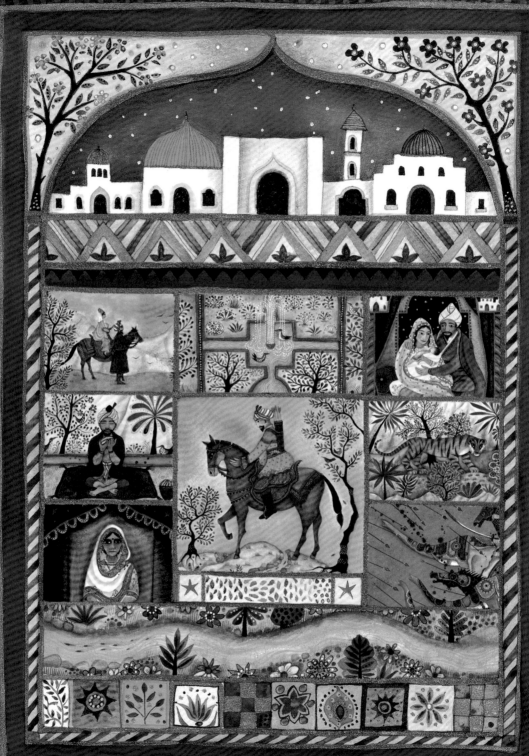

L'Histoire de
BABUR

Prince, Empereur, Sage

La Grande Épopée de l'Asie Centrale

Racontée par Anuradha
Illustrée par Jane Ray

Pour maman et Buwa

SCALA

TABLE DES MATIÈRES

Mon cher lecteur !

Vous avez entre les mains un livre d'exception. Dans ses pages, vous trouverez l'histoire de Babur, grand et sage souverain de Ferghana et fondateur de la dynastie moghole.

Au cours de sa vie extraordinaire, Babur a établi un empire qui s'étendait de l'Inde actuelle jusqu'à l'Afghanistan. Mais ce roi n'est pas célèbre uniquement pour ses talents de souverain. Il a également laissé un riche héritage littéraire et scientifique. Ses poèmes et sa prose magnifiques, mais aussi et surtout, son autobiographie, connue sous le nom de *Baburnama*, sont une fenêtre sur la vie des peuples de l'Asie centrale au Moyen-Âge.

Je vous invite à découvrir la vie de Babur et à y trouver quelque chose d'unique. Quelle partie de son héritage est la plus importante pour vous ? Et qui était Babur : poète, scientifique ou souverain sage qui a su trouver un équilibre entre force et compassion ?

Vous pouvez aussi lire ce livre comme un conte d'aventures, plein de récits sur nos terres riches aux paysages variés. J'espère que vous les apprécierez autant que les générations de lecteurs qui nous ont précédés !

Bien à vous,

M. Saida

Saïda Mirziyoyeva

Vice-présidente du Conseil de la Fondation pour le développement de l'art et de la culture de la République d'Ouzbékistan

Carte de
L'Asie Centrale

À L'ÉPOQUE DE BABUR

Syr-Daria

Djizak

Boukhara

Samarcande

TRANSOXIANE

Amou-Daria

Ce récit se déroule en Asie
centrale, du vivant du puissant roi
Babur (1483–1530). Les noms
de certains des lieux que Babur a
visités sont aujourd'hui différents.

KHORASSAN

Hérat

Ghazni

0 km 200

Kandahar

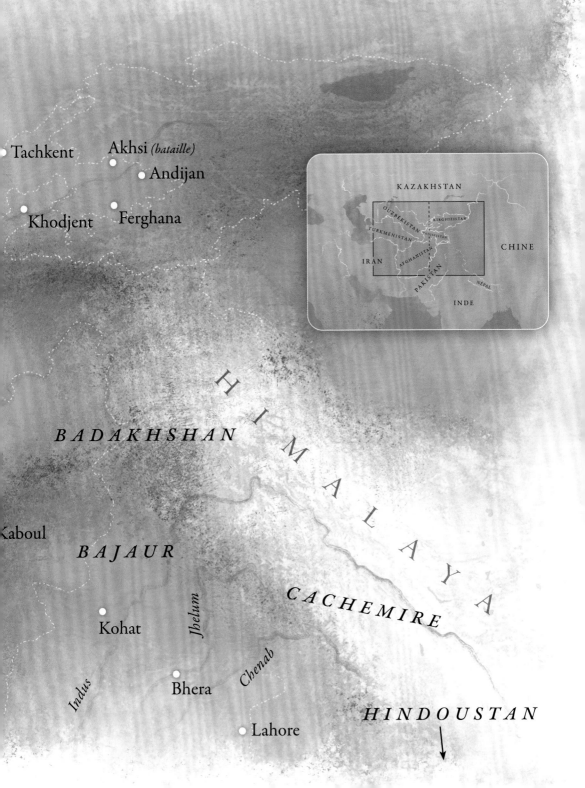

Tachkent

Akhsi *(bataille)*

Andijan

Khodjent

Ferghana

KAZAKHSTAN

OUZBEKISTAN

KIRGHIZISTAN

TURKMENISTAN

TADJIKISTAN

CHINE

IRAN

AFGHANISTAN

PAKISTAN

NEPAL

INDE

BADAKHSHAN

HIMALAYA

Kaboul

BAJAUR

CACHEMIRE

Kohat

Jhelum

Chenab

Indus

Bhera

HINDOUSTAN

Lahore

— 1 —

LE DÉBUT

Je m'appelle Babur. À ma naissance, mes parents me nomment Zahir ud-Din Muhammad. Je ne sais pas exactement comment ce nom de Babur m'a été donné, mais c'est comme ça que tout le monde m'appelle. À l'âge de douze ans, je deviens roi de Ferghana et à quinze ans, je règne sur deux royaumes. Mais ce n'est pas tout. Je voyage dans de nombreux endroits, mène de nombreuses batailles et

deviens le premier empereur de la célèbre dynastie moghole de l'Hindoustan. Voici donc mon histoire. L'histoire de Zahir ud-Din Muhammad Babur. Accrochez-vous et préparez-vous à m'accompagner dans un voyage tout à la fois étrange et merveilleux.

L'histoire commence deux cents ans avant ma naissance. Mon arrière-arrière-arrière-grand-père Timour fonde la dynastie timouride dont l'empire compte de nombreuses villes merveilleuses. Samarcande, la plus grande et la plus belle d'entre elles, devient la capitale.

Bien des années plus tard, mon grand-père règne sur cet empire. À sa mort, l'empire est réparti entre ses fils. Chaque prince devient roi de la ville et de la région qui lui sont attribuées et règne sur ce territoire. L'aîné de mes oncles devient roi de Samarcande. Mon père, troisième

fils de mon grand-père, devient roi de Ferghana. Comme ces villes font partie de Empire timouride, tous les princes veulent en prendre d'autres pour accroître leur pouvoir.

Ils passent leur vie à envahir les terres de leurs frères dans l'espoir d'élargir leur territoire et de régner sur Samarcande.

Mon père fait comme les autres. De son vivant, il mène plusieurs fois son armée contre Samarcande, mais il est toujours vaincu ou revient déçu.

Je me souviens de mon père comme d'un homme petit avec une barbe ronde et un large sourire aux lèvres. Il aime bien manger et commande plat sur plat. Son ventre est si gros qu'il passe la porte avant lui quand il entre dans une pièce et à cause de lui, il lui faut beaucoup de temps pour s'habiller. Pour paraître plus mince,

il retient son souffle en rentrant le ventre pour serrer les liens de sa tunique. Souvent, j'aime bien lui raconter une blague pour le faire rire pendant qu'il le fait. Lorsqu'il rit, les liens de sa tunique se rompent régulièrement et, en colère, il me crie : « *Shakhzade* ! » Sur quoi je m'enfuis en riant.

L'un des plus beaux souvenirs que je garde de mon père est celui de nos promenades jusqu'au mont Sulayman. Je cours sans effort jusqu'au sommet tandis que mon père me suit en soufflant et en haletant. De là-haut, on peut voir toute la ville de Ferghana. La vallée en contrebas regorge de céréales qui scintillent comme de l'or sous le soleil chaud et brillant. Pas étonnant que Ferghana soit surnommée la vallée dorée. La rivière, large et ensoleillée, coule au pied de la montagne et son babillage est une musique à nos oreilles. Au printemps, des jardins de tulipes et de roses en

fleur surgissent de part et d'autre des berges de la rivière qui coule en contrebas. Les fruits de Ferghana sont aussi délicieux. Melons, raisin, grenades et pommes y poussent en abondance. Même les faisans de Ferghana sont célèbres. Ils sont si gras qu'un seul d'entre eux suffit pour préparer un ragoût pour quatre personnes.

Je dis souvent « Ferghana est si belle, *ota* ». « Oui, mon *shakhzade* bien-aimé. Et c'est notre devoir de la protéger », me répond-il en regardant au loin à l'horizon. Nous nous asseyons au sommet de la montagne pour manger des fruits et mon

père me raconte alors des histoires, principalement sur son enfance à Samarcande.

« Les jardins de Samarcande sont magnifiques et leurs grenades sont les meilleures », fait-il souvent remarquer.

Ma mère s'appelle Qutlugh Nigar Khanima ; elle descend directement de Gengis Khan, le célèbre souverain de l'Empire mongol et l'un des plus puissants conquérants que le monde ait jamais connus.

Je suis très fier que le sang qui coule dans mes veines soit un mélange des dynasties timouride et mongole.

À cette époque, les rois ont beaucoup de femmes et mon père ne manque pas à la règle. En plus de ma mère, il a deux autres épouses qui lui donnent trois fils et cinq filles. Nous formons une grande famille et vivons tous ensemble. Je me demande souvent si mon père se souvient lequel de ses enfants

correspond à quelle femme. Mes frères, mes sœurs et moi sommes entourés d'aînés et d'anciens. De nombreux officiers, partisans et serviteurs nous aident. À nous voir tous ensemble, on pourrait nous prendre pour une petite armée.

Mon père veille à ce que je reçoive une éducation et une formation dignes d'un prince. Le courtisan Bab-Quli me forme aux arts martiaux et à d'autres savoir-faire nécessaires. Il m'apprend à parler, à marcher et à me comporter comme un prince. Khwaja Mawlana Qazi, lui, est mon professeur de religion, de tradition et de morale. J'ai un grand respect pour lui.

« N'oublie pas que tu es le futur roi de Ferghana, cher *shakhzade*. Tu dois apprendre à te comporter comme tel », me dit souvent mon père.

Par une chaude après-midi ensoleillée, je joue près d'un bassin dans le jardin. Quelques serviteurs

se tiennent à proximité. Je vois un messager s'approcher d'eux et leur chuchoter quelque chose. Les serviteurs ont l'air choqués.

L'un d'entre eux accourt vers moi et me dit : « Vite, *shakhzade*, nous devons rentrer à la forteresse ».

En chemin, un serviteur me dit que mon cher *ota* est décédé dans un accident. Quand nous arrivons à la forteresse, un des officiers de mon père m'accueille aux portes.

Dès que je pénètre dans la forteresse, je vois ma grand-mère. Elle discute vivement avec les officiers de feu mon père des moyens de nous protéger, moi et la ville. Je cours dans ses bras en pleurant. « *Shakhzade* doit quitter la ville avant que son oncle ne le fasse prisonnier et ne s'empare de la ville », dit Bab-Quli dans un même souffle. Je suis encore sous le choc de la nouvelle de la mort de mon

père. Je ne sais pas si je dois d'abord pleurer la mort de mon cher père ou m'inquiéter de ma sécurité.

« Quitter Ferghana est impossible. Je ne permettrai pas à nos ennemis de réussir. Ferghana aura un nouveau roi », annonce ma grand-mère.

Avant que je comprenne ce qui se passe, on me proclame roi de Ferghana. Il n'y a aucune célébration, pas de tambours ni de visages rayonnant de bonheur. À douze ans, après une cérémonie de couronnement précipitée, je deviens roi. Plus tard ce soir-là, seul dans ma chambre, je regarde la lune depuis ma fenêtre. Mon cher *ota* me manque et je pleure. Je me promets d'exaucer le vœu de mon père de protéger le peuple de Ferghana et de capturer Samarcande.

Tout de suite après la mort de mon père, la nouvelle nous

parvient que mon oncle et son armée ont quitté Samarcande pour faire marche sur Ferghana. Cependant, la chance n'est pas de son côté. En route, il rencontre de nombreuses difficultés et doit finalement faire demi-tour. Sur le chemin du retour à Samarcande, il meurt d'une forte fièvre. Au lieu de gagner Ferghana, il perd la vie. Dès sa mort, mon deuxième oncle reprend Samarcande. Cependant, après cinq mois de règne sur cette ville et son territoire, il meurt lui aussi d'une grave maladie.

À sa mort, son fils Baysunghur Mirza devient roi de Samarcande.

On pourrait croire que la vie d'un roi est facile. C'est en effet une grande fierté de devenir roi, mais cela s'accompagne de beaucoup de responsabilités. Au début de mon règne, j'ai la chance d'avoir ma grand-mère à mes côtés, qui me guide et m'aide constamment. Elle fait partie de ces femmes exceptionnelles qui sont douées pour planifier et foisonnent d'idées. Mes officiers et moi lui demandons souvent ses conseils sur des questions de politique.

Avoir du pouvoir peut aussi être dangereux. Mes ennemis ont plusieurs fois essayé de me tuer. À cette époque, il est courant d'empoisonner la nourriture.

Je deviens donc extrêmement méfiant à l'égard des gens qui m'entourent et surtout de ce que je mange. Je ne peux faire confiance à personne.

Entre-temps, un opposant plus puissant que tous mes parents proches gagne du terrain. Il s'appelle Muhammad Shyabani Khan.

Baysunghur Mirza essaie de solliciter l'aide de Shyabani pour me combattre. Quand son plan échoue, Baysunghur Mirza fuit la ville avec quelques centaines de ses partisans. Je sais alors que c'est le bon moment pour attaquer Samarcande. J'encercle la ville pendant plusieurs mois et empêche la nourriture d'entrer dans la ville. Comme je m'y attendais, l'armée épuisée et les habitants de Samarcande abandonnent facilement le combat. En fait, lorsque j'entre dans la ville aux côtés de mes officiers et soldats, la population de Samarcande nous accueille chaleureusement.

Peu importe le nombre de guerres que je gagnerai plus tard dans ma vie, la prise de Samarcande sera toujours ma plus grande réussite. À l'âge de quinze ans, je règne sur deux royaumes, Ferghana et Samarcande.

En entrant dans la ville de mes rêves, je dis une prière à la mémoire de mon cher père. Il aurait été si fier de moi.

Samarcande, Trésor Gagné et Perdu

J'avais Samarcande pour but, mais je suis loin de me douter que ce n'est pas ma dernière destination. Quand on gagne une guerre, ça ne veut pas nécessairement dire qu'on n'a plus d'ennemis. En fait, cela peut vouloir dire qu'on s'en fait de nouveaux. Si bien que la victoire sur Samarcande n'est que le début d'une longue série de batailles. Je vais vous les raconter en détail au fur et à mesure

de mon histoire. Pour l'heure, laissez-moi vous présenter Samarcande.

Les mots suffisent à peine pour décrire la beauté de Samarcande, rêve de chaque prince de mon pays. C'est le creuset de tous les peuples et cultures qui y sont venus de différentes parties du monde. Des artistes d'Iran, de Syrie et de l'Hindoustan font de Samarcande le centre des arts et de l'architecture. Des maçons viennent de l'Hindoustan pour construire des bâtiments inspirés par l'art de Samarcande. Des carreaux d'un bleu turquoise éclatant décorent les mosquées, les palais, les *madrasas* et les maisons.

Dès mon arrivée à Samarcande, je vais visiter les tombes des souverains de la ville. Elles se trouvent dans le jardin près de la forteresse. J'aurais voulu pouvoir y construire une tombe pour mon père

et l'enterrer aux côtés de ses ancêtres. Samarcande compte de nombreux jardins, bordés d'arbres des deux côtés, et de splendides prairies. À part ces merveilleux jardins, il y a de nombreux bâtiments superbes dans Samarcande et ses environs. L'un des plus impressionnants est Koksaroy, une grande tour construite par Timour. Je prends aussi le temps de visiter un bâtiment ancien qu'on appelle la mosquée Laqlaqa, car on m'a parlé d'un phénomène étrange qui s'y produit. J'ai hâte de le voir de mes propres yeux. Je vais à la mosquée et, comme on m'a dit de le faire, je tape du pied sur le sol à un endroit précis sous le dôme, au milieu. Je suis stupéfait d'entendre un bruit de claquement résonner dans tout le dôme. Personne ne connaît le secret de ce son étrange.

Le marché est bondé de voyageurs et de marchands. Le meilleur papier vient de

Samarcande et son velours rouge s'exporte partout. Quand on se promène dans le marché, l'air sent le pain frais et les fruits. *Ota* avait raison. Les melons et les grenades sont un délice. Tout comme les grosses pommes juteuses et le raisin mûr et sucré.

Une rivière coule au nord de Samarcande et entre elle et la ville se trouve une colline du nom de Kohak. Un autre bâtiment superbe, construit par Mirzo Ulughbek, se situe au sommet de cette colline. C'est un observatoire. Plus que ravi, je monte tout en haut, au troisième étage du bâtiment où des instruments me permettent d'observer le ciel. Au début, il est déroutant de

regarder le ciel étoilé qui s'étend au-dessus de moi. Puis, quand je regarde les mouvements mystiques de la lune, qui se déplace, grossit et rapetisse sous mes yeux, un sentiment de calme s'empare de moi. Au fil du temps, je m'intéresse de plus en plus à l'observation des étoiles et je me rends compte que les sombres nuits d'hiver sont le meilleur moment pour les admirer. Après une longue journée bien remplie, je me rends à l'observatoire à la nuit tombée et je regarde la voûte céleste. Je me souviens que ma grand-mère me disait que nos proches se transforment en étoiles après leur mort. Il y a une étoile qui brille plus que les autres et je suis sûr que c'est mon cher *ota* qui me regarde d'en haut.

La Transoxiane, la province de Samarcande, se divise en de nombreux districts. Boukhara, le plus grand district, ressemble à la ville de Samarcande.

Ah ! Comment puis-je oublier de mentionner les grosses prunes juteuses de Boukhara ? Ce sont les meilleures. La première nuit à Samarcande, nous célébrons notre triomphe en buvant des vins de Boukhara. De tous ceux de la Transoxiane, pas un vin n'est plus fort ni plus fin que ceux de Boukhara.

Être victorieux peut aider à se sentir fort et aimé. Cependant, cela peut aussi rendre arrogant. Dans mon cas, l'arrogance a eu raison de moi. En conséquence, ma victoire sur Samarcande est de courte durée. La bataille qui s'est éternisée a beaucoup fait souffrir la ville.

Les *begs* et les soldats qui m'ont soutenu dans l'espoir d'être récompensés sont fortement déçus. Très vite, un à un, les soldats retournent chez eux et pour finir, leurs chefs les suivent. Au bout du compte, je me retrouve à Samarcande avec à peine mille hommes.

Pour aggraver les choses, je tombe malade. À ce moment-là de ma vie, le siège de Samarcande est la plus longue bataille que j'ai livrée et ma santé en souffre. Je ne peux ni parler ni boire et encore moins manger quoi que ce soit. J'ai du mal à avaler ma salive. Mon corps tout entier est parcouru de fièvre et mes lèvres sont aussi sèches que le désert. Le médecin trempe un morceau de coton dans l'eau et me la fait couler dans la bouche. Dans mes rêves, je vois souvent mon père assis à côté de moi, pressant sur mes lèvres le doux raisin de Samarcande. Ah, le doux raisin de Samarcande !

Et quelle triste façon de le déguster ! Chaque matin, alors que je suis allongé dans mon lit et que je regarde par la fenêtre, le soleil qui se lève sur Ferghana vient me saluer à Samarcande. Ma mère, ma grand-mère et ma patrie me manquent terriblement.

Mes guerriers ne savent pas quoi faire.

Sans roi, ils n'ont personne pour leur donner des ordres. Les choses ne vont pas bien non plus à Ferghana. Mes ennemis conspirent contre moi pour s'emparer d'Andijan, sa capitale. Malheureusement, l'aîné de mes oncles, le sultan Mahmud Khan, est parmi ceux qui lorgnent la ville. Et pourquoi ne le ferait-il pas ? Andijan est l'une des villes de Ferghana les plus riches sur le plan culturel. En tant que route commerciale centrale reliant l'est et l'ouest, c'est une ville importante.

Pendant que je suis malade, mes officiers viennent me voir pour m'annoncer qu'une rébellion s'est déclenchée à Ferghana. Ali Dost Taghai, mon loyal *beg*, fait de son mieux pour défendre la forteresse d'Andijan en mon nom. Auparavant, Taghai était l'un des officiers de Samarcande. Mais, après la mort de mon oncle, j'en ai fait l'un de mes officiers. Puisqu'il est de

la même famille que ma grand-mère, je me suis dit qu'il était noble et qu'il me resterait fidèle. Pendant cette même période, des lettres de ma mère, de ma grand-mère et de Khwaja Mawlana Qazi continuent de me parvenir d'Andijan.

Ces lettres disent toutes la même chose : « S'il te plaît, reviens et sauve-nous. Nous sommes assiégés. Empêche qu'Andijan soit prise. » Alité, je me sens impuissant.

Dès que ma santé s'améliore, je quitte Samarcande et marche sur Ferghana pour la regagner. C'est trop tard. Pendant ma maladie, un messager venu d'Andijan voit mon état.

De retour là-bas, il le raconte à Ali Dost Taghai. Ayant perdu tout espoir de me voir guérir, Taghai livre la forteresse à l'ennemi. C'est ce même jour que je quitte Samarcande. Mon cœur saigne quand j'apprends que j'ai perdu Ferghana.

La douleur ne s'arrête pas là. Apprenant que j'approche d'Andijan, l'ennemi tue Khwaja Mawlana Qazi dans la forteresse.

C'était un saint et un homme courageux. Je me souviens de lui avec beaucoup d'affection.

« L'amour et la bonté sont les plus grandes vertus. Apprends à pardonner. Un homme sans ces qualités ne peut pas être roi », me conseillait-il souvent.

Après sa mort, des personnes proches de lui sont arrêtées et tuées. Heureusement, l'ennemi a la bonté d'envoyer ma mère et ma grand-mère dans la ville de Khodjent.

Nous sommes encore sonnés par cette nouvelle quand nous apprenons que le sultan Ali Mirza a pris Samarcande. J'avais oublié que j'étais un jeune prince timouride et que, par leur naissance, beaucoup d'autres princes timourides se considéraient aussi comme des souverains.

Samarcande, qui était le rêve de mon père, qui était mon rêve, et que j'ai eu tant de mal à gagner, m'a échappé en une centaine de jours.

Hier, puissant souverain de deux royaumes, aujourd'hui, roi sans royaume, je n'ai jamais connu autant de douleur ni de désarroi. J'en pleure : j'ai perdu deux royaumes et la confiance de ma famille, de mon armée et de mon peuple.

La plupart des soldats sous mon commandement me quittent.

Bientôt, il ne me reste plus que deux ou trois cents hommes loyaux. Tout étant perdu, je pars pour Khodjent retrouver ma mère et ma grand-mère.

Khodjent est un lieu déprimant. Je ne sais pas si cela a toujours été le cas ou si c'est parce que cet endroit me rappelle ma défaite. À Khodjent, je trouve mon seul refuge sur la tombe de Shaykh Maslaha.

Bien des jours plus tard, comme une lueur

au bout d'un tunnel sombre, un messager arrive
avec un mot d'Ali Dost Taghai. Taghai a réussi à
échapper à l'ennemi après la reddition d'Andijan.
Il est coupable du crime d'avoir cédé Andijan
à l'ennemi et il tient à se racheter. Il envoie ce
message dans l'espoir que je lui pardonne son
erreur. Je le fais et joins mes forces aux siennes.

Ensemble, nous luttons contre mes ennemis et
j'entre à nouveau dans Ferghana.

Des évènements à Samarcande entraînent un
autre changement : désormais, c'est Shyabani qui
règne sur la ville. J'ai de nombreuses discussions
avec mes *begs* et mes guerriers sur la manière

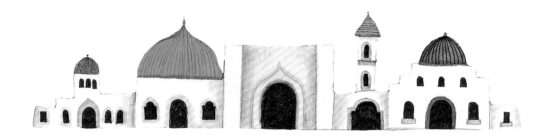

de reprendre Samarcande. À leur avis, puisque Shyabani est parti à Boukhara et que les habitants de Samarcande ne lui sont pas encore fidèles, ce serait le bon moment pour attaquer la ville. Par conséquent, je pars immédiatement pour Samarcande.

Avec un peu plus de deux cents hommes, j'entre dans la ville de nuit. Nous escaladons les murs de la forteresse avant le lever du soleil. Lorsque nous arrivons à l'intérieur de Samarcande, la population déborde de joie et nous accueille avec des victuailles et des boissons. Lorsque Shyabani apprend la nouvelle, il vient jusqu'aux portes de Samarcande avec ses hommes. Pourtant, lorsqu'il voit le soutien du peuple à notre égard, il comprend qu'il ne peut rien faire et retourne à Boukhara.

Je fais immédiatement venir ma mère et ma grand-mère, qui me rejoignent à Samarcande.

C'est pendant cette période tumultueuse et dangereuse que je me marie. J'épouse Ayisha Sultan Begum.

Nous nous sommes fiancés très jeunes. À cette époque, il n'est pas courant de se marier par amour. Les mariages sont arrangés par les parents pour différentes raisons. Un roi peut avoir autant d'épouses qu'il le souhaite et avoir beaucoup d'épouses est synonyme de richesse.

Nos pères, rois de deux grandes villes, sont comme tous les rois : ils aiment donner leurs filles à un autre souverain puissant en signe d'amitié. Cela garantit que ce rival ne les attaquera pas et qu'il les aidera si un autre roi l'attaque. La plupart des princes et princesses ont conscience de ce fait, tout comme Ayisha et moi. Ainsi, il ne fait aucun doute qu'en liant nos deux familles par le mariage, nous devenons plus puissants.

Cependant, les relations, en particulier entre mari et femme, ne fonctionnent pas toujours de cette façon. Ayisha et moi sommes trop jeunes pour comprendre l'importance de notre relation. Nous avons tendance à beaucoup nous disputer. Rapidement, je ne m'intéresse plus du tout à elle. Nous finissons par divorcer. Ayisha est ma première femme. Comme mon père et mes oncles, j'ai de nombreuses épouses et en tout, quatre fils et quatre filles. Je me rends compte alors qu'il n'est pas difficile de se souvenir du nom de ses propres femmes et enfants.

De l'extérieur, je dois donner l'image d'un roi, mais au fond de moi, je suis un jeune garçon de quinze ans. J'ai envie de compagnie. Les batailles m'occupent tellement que je néglige les affaires du cœur. J'oublie d'aimer et de prendre soin d'un autre être humain. À cette époque, un garçon

nommé Baburi me fascine. Cela s'explique peut-être en partie par le fait que son nom ressemble au mien. Je le vois pour la première fois au marché du camp. Je n'ai pas d'amis et voir Baburi me donne envie de me lier d'amitié avec lui. Le cœur nous joue souvent des tours bizarres. J'ai tellement d'affection pour lui que je lui écris des poèmes. Je veux le voir, mais quand je le vois, les mots ne me viennent pas.

Toutefois, le temps manque pour établir des relations personnelles. Je sais depuis longtemps qu'en tant que roi, je dois d'abord renforcer mon armée. Par conséquent, je ne perds pas de temps à célébrer la victoire, comme après le siège de Samarcande.

Dans les mois qui suivent, je rassemble mes forces armées pour me préparer à combattre Shyabani.

C'est alors que je fais une erreur fatale. Je me lance trop vite dans la bataille, ce qui me coûte la guerre. Je vois mes hommes se faire tuer sans pitié. Mes soldats et moi plongeons dans la rivière Kohak avec nos chevaux tandis que des flèches nous frôlent les oreilles. Nous traversons la rivière à la nage et atteignons Samarcande. Beaucoup de mes braves sont tués et d'autres blessés. Les survivants se dispersent et, une fois de plus, je me retrouve à Samarcande sans assez d'hommes pour la conserver.

Shyabani n'abandonne pas le combat facilement.

Comme je le peux, je défends la ville contre lui pendant plusieurs mois.

« Monseigneur, la situation s'aggrave. Notre peuple souffre à cause du manque de nourriture. Même les chevaux doivent se contenter de feuilles. Si cette situation se poursuit, le peuple va finir par

désespérer. Certains

quittent déjà la forteresse.

Nous devons prendre une décision au

plus vite », me signale un de mes *begs*.

« Qu'en est-il de l'aide que nous avons

sollicitée ? » lui demandé-je.

Le *beg* se tient devant moi, tête baissée.

Je comprends que Samarcande me glisse à

nouveau lentement entre les doigts. Si je veux

combattre Shyabani et récupérer Samarcande, je

dois rester en vie. Comme prévu, une nuit, avec

ma mère et quelques autres personnes, je quitte

Samarcande en secret. C'est une de ces longues

nuits froides que j'aurais volontiers passées à

l'observatoire à contempler les étoiles sous un

ciel clair. Alors que nous chevauchons dans les

rues étroites de la ville, mon cœur bat si fort

que je pense qu'il va réveiller tout le monde. Les palais, les mosquées, les prairies et les jardins de Samarcande nous disent adieu en silence. Alors que nous nous faufilons au-delà de la Porte de Fer, je me retourne.

Les lourdes portes se referment derrière nous et j'aperçois le dôme de la mosquée Bibi Khanoum. Une fois la porte franchie, nous n'avons pas le temps de nous arrêter pour admirer le magnifique paysage que nous traversons. Nous nous perdons parmi les canaux, nous traversons des villages à toute vitesse, je tombe de mon cheval et, parfois, nous grimpons, nous grimpons péniblement des collines.

Enfin, nous atteignons le village de Djizak.

Le chef du village nous accueille avec de la viande, du pain et des fruits. Nous sommes en passe de commencer une nouvelle vie.

ÉPREUVES ET SALUT

Rien ni personne ne peut rendre un exilé heureux. L'exil vous brise le cœur et vous retire tout élan. Après mon départ de Samarcande, j'apprécie au début de reconstruire ma vie à Djizak, mais assez vite, je dois faire face à des épreuves et des malheurs pires que tout ce que j'ai déjà vécu. Je n'ai pas d'armée, pas d'argent et pas de royaume. Je suis un homme pauvre, un vagabond impuissant. Tête et

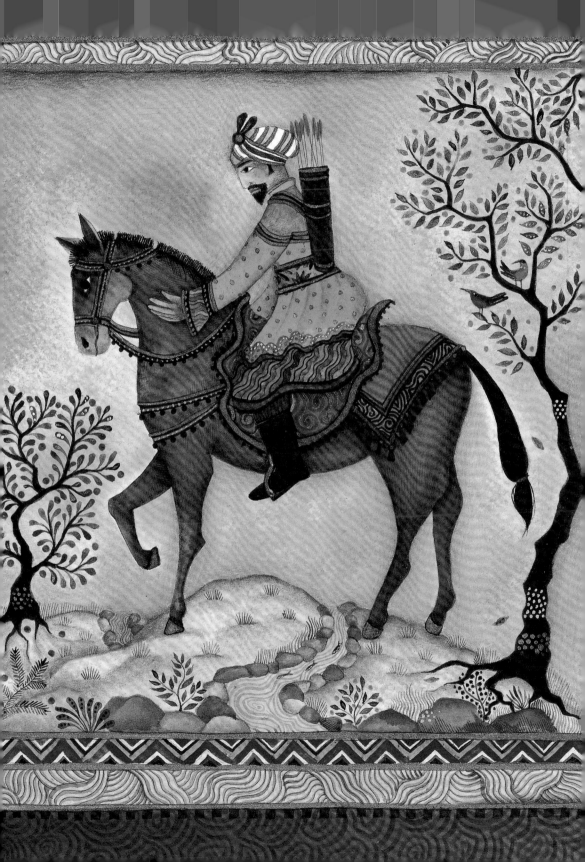

pieds nus, je voyage sans but, me réfugiant dans les villages, les collines et les montagnes d'Asie centrale.
Je manque d'expérience et fais erreur sur erreur. Je prends des décisions à la hâte, les plans que j'élabore sont mauvais et souvent, je sous-estime mon ennemi. Bien souvent, je me mets en position de faiblesse.
Je finis par en arriver à renoncer à la vie et à me préparer à la mort.

Après un court séjour à Djizak, nous partons pour Tachkent pour rencontrer la famille de ma mère. Cela fait plus de treize ans qu'elle n'a pas vu les siens. Après quelques mois à Tachkent, ma mère tombe malade et s'inquiète beaucoup pour moi. Pendant ce temps, les *begs* et les princes des villes environnantes continuent de s'attaquer entre eux. À l'occasion, nous apprenons que Shyabani fait aussi des raids sur des villes.

En exil, j'ai le temps d'observer la vie des gens ordinaires et de profiter des plaisirs simples de la vie à la campagne.

Mon amour et mon respect pour les gens de la campagne grandissent. Je passe volontiers du temps dans un village de montagne, avec la mère du chef de village qui a 111 ans ! Elle me raconte des histoires sur l'invasion de l'Hindoustan par Timour.

Entre autres, j'entends parler d'une bête de l'Hindoustan qu'on appelle « éléphant » et d'un oiseau coloré qu'on appelle « paon ». Tous deux me fascinent. Je suis également émerveillé par l'histoire d'une pierre précieuse du nom de Koh-i-Noor. Cela me donne envie d'aller en Hindoustan.

J'aime faire de longues promenades dans les montagnes environnantes. Elles m'apportent la paix et le calme. Je m'assieds là pendant des

heures et j'écris des poèmes. C'est une période étrange. Ces mains qui maniaient autrefois l'épée tiennent aujourd'hui la plume. Je connais des moments d'incertitude et de désespoir. Alors que j'erre sans but, de montagne en montagne, sans royaume ni domicile fixe, je pense souvent que ma vie ne sert à rien.

Un jour, nous apprenons que mon oncle Kichik Khan est en route pour Tachkent. J'entends des hommes parler de la réputation de mon oncle et à quel point c'est un homme respecté pour être juste.

Quand je le rencontre enfin, il m'impressionne. Ses manières sont assez rudes et son discours direct. Il arrive avec plus de mille cavaliers. Ils portent des chapeaux mongols et des tuniques chinoises brodées. Alors que tout le monde s'assied pour le repas, sa personnalité m'intimide et je n'ose pas m'approcher de lui.

Le lendemain matin, il me fait appeler dans sa tente. À ma plus grande surprise et selon la coutume moghole, il m'offre une robe, des bottes, un carquois, un chapeau moghol, une tunique chinoise brodée et une selle.

« Mon cher oncle, lui dis-je alors qu'il m'offre la selle, je n'ai pas de cheval. »

« Bien sûr que si, tu en as un ! » me dit-il avec un grand sourire en me faisant sortir de la tente, le bras autour de mes épaules.

Devant la tente se tient son cheval attaché à un arbre. « Sans cheval, aucun homme ne peut être un vrai guerrier. J'aimerais te donner Sikandar, mon cheval. »

Son geste me bouleverse. Je lui baise les mains et le remercie pour sa générosité.

Sikandar est un superbe étalon arabe alezan. Ah ! Comme ses yeux sont grands et doux. Je tombe

immédiatement amoureux de lui. Je m'approche de lui, en tenant ses rênes d'une main et en lui tapotant délicatement le cou de l'autre. Je murmure « Sikandar... » doucement.

De la tête, il me donne un petit coup et la pose sur moi.

« Il t'aime déjà », me dit mon oncle en éclatant de rire.

J'attrape la crinière de Sikandar et je le monte. Il lance ses pattes arrière en l'air en hennissant. Après avoir trotté un moment, je tire sur les rênes et nous galopons jusqu'au sommet de la montagne. Porter cette robe, un carquois plein de flèches et monter à cheval me remplit de bonheur et de fierté. Je me sens à nouveau puissant. Je suis prêt à affronter le monde.

« *Uukhai* ! » Je pousse le cri de guerre.

Je ne suis plus seul et peux compter sur un autre que moi : en Sikandar, j'ai enfin trouvé un ami

fidèle à qui je peux confier les plus profonds secrets de mon cœur.

Mon oncle et moi menons nos soldats sur Andijan pour affronter le sultan Ahmad Tambal. Je n'ai pas oublié sa trahison ni sa rébellion contre moi pour installer mon frère Jahangir sur le trône de Ferghana. Mais l'armée de Tambal s'avère plus forte et nous n'avons d'autre choix que de battre en retraite.

Le frère cadet de Tambal, Shaykh Bayazid, règne sur Akshi. Nous nous promettons mutuellement de ne pas nous allier, moi à mon oncle et lui à Tambal. En preuve d'amitié, Shaykh Bayazid nous invite, moi et mon jeune frère Jahangir, à Akhsi. À notre arrivée à Akshi, il sort pour nous saluer. Cependant, malgré l'accueil chaleureux de Shaykh Bayazid, Jahangir ne semble pas lui faire confiance. À ma surprise, Jahangir ordonne à ses hommes de

le capturer. Cela met fin à toute perspective de paix et d'accord. Soudain, nous voilà à nouveau engagés dans un conflit. Dans le chaos, Shaykh Bayazid arrive à s'échapper. Mes hommes sont en sous-nombre et s'éparpillent en tous sens. L'inexpérience me plonge à nouveau dans la difficulté. Je réussis quand même à fuir Akhsi et à échapper à la mort.

Bientôt, deux des cavaliers de Shaykh Bayazid me rattrapent. Ils me promettent qu'ils viennent me chercher pour faire de moi leur empereur. Malgré mes doutes, je veux me sortir du danger où je me trouve et atteindre un lieu sûr. Je leur demande donc de me guider en chevauchant devant moi. Je reste à l'arrière pour garder un œil sur eux. Comme nous avons parcouru une longue distance, l'un des hommes nous suggère de nous arrêter pour nous reposer. Il nous mène à

proximité, dans un jardin avec des vergers déserts, traversé d'un ruisseau. Immédiatement, un soldat surgit et me capture sur les ordres des hommes de Shaykh Bayazid.

C'était un piège. Habité par la peur, je reste immobile. J'abandonne tout espoir d'évasion.

« Quelle différence cela fera-t-il que je vive cent ou mille ans puisque la fin se solde toujours par la mort ? », me dis-je.

Je tombe à genoux pour demander à Dieu de m'accorder sa miséricorde avant que je meure. Je ferme les yeux pour dire mes dernières prières. Alors que je prie, j'ai une apparition de saint Khwaja Ya'qub, mon chef spirituel. Un groupe d'hommes l'entourent et il me dit qu'ils sont là pour m'aider à retrouver mon statut de roi. Il ajoute que je dois m'adresser aux saints chaque fois que je me trouve en difficulté.

Quand j'ouvre les yeux, à mon énorme surprise, deux cavaliers forcent leur passage à travers le mur du verger. Ce sont mes serviteurs fidèles depuis de nombreuses années. Ils capturent l'ennemi et s'agenouillent respectueusement à mes pieds. Étonné par leur arrivée inespérée, je leur demande comment ils ont su où j'étais. L'un d'eux me parle d'un rêve dans lequel un saint lui a donné des instructions claires pour me trouver.

Ils se sont alors mis en route pour venir me chercher. En écoutant son récit, je suis dans l'incrédulité la plus totale. Je remercie Dieu pour sa miséricorde.

De retour à Andijan, je rencontre mes oncles et leur raconte ce que j'ai vécu ces derniers jours. Au cours des mois suivants, des centaines de mes partisans qui avaient fui sortent de leur exil et viennent me retrouver. Leur retour me redonne l'espoir d'un avenir meilleur.

Je me rappelle souvent ce moment terrible où je me suis complètement résigné à mon sort et me suis agenouillé à la merci de mes ennemis.

On me donne le surnom de Babur, le brave. J'ai combattu et pris Samarcande, ville que beaucoup de princes n'avaient pas réussi à prendre. Je me suis entraîné aux arts martiaux et j'ai survécu à de nombreuses batailles. Pourquoi, alors, me suis-je senti si impuissant devant mes ennemis ? Que m'est-il arrivé ?

C'est alors que je comprends que les muscles ou l'aptitude au combat ne suffisent pas. C'est la volonté, la détermination et le courage qui donnent à une personne la force de surmonter ses difficultés. J'avais perdu ces qualités à force d'années de revers et d'épreuves pendant mon exil. Quelles que soient les difficultés que l'on rencontre dans la vie, il est donc important de garder une forte volonté et de ne pas hésiter.

L'expérience m'a rendu plus sage et plus fort.

—4—

L'Expédition
à Kaboul

J'ai peut-être tout perdu, mais je garde l'espoir.
Descendant direct des grands guerriers Genghis Khan
et Timour, j'ai le combat dans le sang. Je passe donc les
sept années suivantes à recruter et à consolider mon
armée. C'est à cette époque que je deviens adulte à
mes yeux, peut-être un peu parce qu'à vingt-trois ans,
j'utilise mon premier rasoir. Je pense surtout avoir
changé mentalement, ce qui explique en grande partie

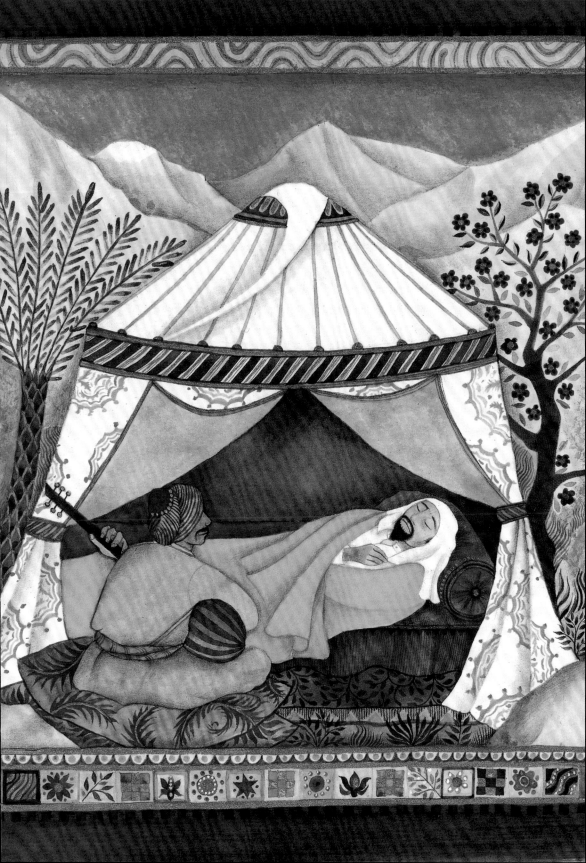

l'impression que j'ai d'avoir mûri. Je vis la perte de mes proches et dois faire face à une catastrophe naturelle dont je n'avais auparavant qu'entendu parler. Je conquiers Kaboul et je me plais tellement dans le charme de sa campagne luxuriante, de son excellent climat et de ses fruits délicieux que j'en fais mon domicile pour les vingt années suivantes. Je ne me doute pas alors que ce qui va suivre va changer le cours de ma vie. C'est depuis Kaboul que je lance mon invasion de l'Hindoustan et que je finis par établir l'Empire moghol.

Après mon retour à Andijan, de nombreux hommes, sultans et les *mirzas* d'autres régions me rejoignent, nourris de grands espoirs. J'ai déjà plusieurs fois fait cette expérience par le passé : la puissance attire les autres, mais j'ai appris que cela ne signifie pas nécessairement que ce sont

des bienfaiteurs ou des amis. Je sais que Shyabani, notre ennemi commun, est l'une des principales raisons qui les poussent à me rejoindre.

Avec ma petite armée, je me dirige vers Hissar. Khushrawshah règne sur Hissar. C'est un ancien ministre de Samarcande, devenu souverain indépendant. En apprenant l'approche de notre armée, le jeune frère de Khushrawshah, Baqi Beg Chaghaniani, m'envoie des messages pour me proposer de me rejoindre. Lorsque Khushrawshah voit que ses hommes le quittent les uns après les autres, il perd espoir et demande un traité. Il vaut mieux que je le laisse partir et que j'incorpore son armée à la mienne. Je lui accorde son souhait. Les forces de Khushrawshah constituent maintenant une grande partie de mon armée.

Shyabani continue de faire tomber les princes timourides, les uns après les autres. Je sais que

je dois le vaincre à tout prix si je veux retrouver le pouvoir. Pour y parvenir, je dois d'abord me rendre au plus loin et à l'endroit le plus sûr possible pour établir mon camp. De là, je peux consolider mon armée et élaborer des plans pour combattre Shyabani, ou n'importe qui d'autre. Baqi Beg Chaghaniani me conseille d'aller à Kaboul et d'en faire mon royaume.

À ce stade, je dois vous raconter une chose sur Kaboul. Lorsque mon grand-père a divisé l'Empire timouride et qu'il a réparti les villes entre ses fils, mon oncle Ulugh Bek a pris le contrôle de Kaboul et de Ghazni. À sa mort, son fils était un nourrisson. Profitant de la situation, un de ses ministres s'est emparé de la ville par la force. Plus tard, le gendre de mon oncle, Muhammad Mukim Beg Arghun, a chassé ce ministre pour devenir le nouveau souverain.

En chemin vers Kaboul, nous devons traverser la chaîne de montagnes de l'Hindu Kuch, caractérisée par ses nombreux hauts sommets enneigés et cols étroits. Kaboul est bien fortifiée et située en hauteur, dans une vallée étroite, ce qui en rend difficile l'invasion par des ennemis étrangers. Au nord de l'enceinte de la ville se trouve la forteresse de Kaboul, qui surplombe un grand lac et trois prairies. Le panorama est magnifique. Vaste et spectaculaire, Kaboul est un important centre marchand. Des caravanes de Ferghana, Samarcande, Boukhara et d'ailleurs y viennent. De même, chaque année, des milliers de chevaux, mais aussi des tissus, du sucre, des épices et des pierres précieuses arrivent à Kaboul depuis l'Hindoustan.

Nous voyageons jour et nuit et ne nous accordons que de courtes pauses pour manger et nous reposer. Une fois, après avoir voyagé toute la

journée et toute la soirée, nous nous arrêtons pour nous reposer. Il fait déjà nuit.

C'est une nuit étoilée. Je m'allonge sur le dos pour observer le ciel tandis que mon cheval Sikandar fait un petit somme à mes côtés. Au loin, près de l'horizon sud, je remarque une étoile éblouissante.

« Sikandar, regarde là-bas ! C'est l'étoile de Canopus », lui soufflé-je à voix haute.

Comme s'il m'avait compris, Sikandar ouvre les yeux, alerte, et pointe les oreilles en avant.

« Sais-tu que Canopus est un signe de chance ? » lui demandé-je.

Je regarde l'étoile dans le ciel. J'aimerais être à Samarcande. Cela aurait été une nuit parfaite pour regarder la deuxième étoile la plus brillante du ciel depuis l'observatoire.

Nous continuons notre voyage et traversons

enfin les montagnes. Une fois à Kaboul, Mukim Beg se rend et je le laisse partir à Kandahar rejoindre son père et son frère. Sans aucune effusion de sang, je conquiers Kaboul et Ghazni. Je suis de nouveau souverain indépendant.

Kaboul est une ville pleine d'histoires étranges. Ma préférée porte sur ce qu'on appelle « l'île du bonheur ». Selon la légende, il y avait un lac à Kaboul au milieu duquel se trouvait l'île du bonheur. Cette légende raconte qu'une joyeuse famille de musiciens vivait sur l'île et que le doux son de leur harpe pouvait hypnotiser n'importe qui.

Après Samarcande, c'est Kaboul qui m'impressionne le plus. La ville est entourée de montagnes enneigées toute l'année et s'étend d'est en ouest. Les vignobles abondent sur les flancs des montagnes, tandis que des tulipes de toutes sortes en recouvrent les contreforts.

Tous les matins, j'aime manger des pêches ou des pommes fraîches. Je les accompagne de pain trempé dans du miel qui provient de ruches installées dans les montagnes autour de Kaboul. L'après-midi, je grignote des amandes et des noix.

Dans la ville même, il y a de nombreux jardins, sources, palais et bazars. Contrairement aux conditions extrêmes de Samarcande, le temps à Kaboul est doux et agréable, quelle que soit la saison.

En me promenant dans les bazars, je suis fasciné à la vue de nombreuses tribus différentes. Il n'est pas surprenant que l'on parle plus de dix langues à Kaboul. Les maisons ont deux ou trois étages et sont en briques en terre cuite.

Je récompense mes frères après ma conquête de Kaboul et de Ghazni. Je donne Ghazni à Jahangir

et une autre province, Ningnahar, à Nasir. Tout comme Khodjent, Ghazni est un lieu vraiment déprimant. Les seules choses que j'aime à Ghazni sont son raisin et ses melons. Ils sont même meilleurs que ceux de Kaboul. Ces fruits, mais aussi les pommes, sont exportés vers l'Hindoustan.

Bien qu'elles le soient moins qu'à Samarcande, les richesses sont limitées à Kaboul et mes partisans sont nombreux à attendre une récompense. Le seul moyen de m'en sortir semble être l'imposition de lourdes taxes à mon peuple, qui, je le sais, me rendrait impopulaire. Il faut que je trouve une autre solution rapidement. J'appelle donc mes hommes pour décider dans quelle région des environs poursuivre notre campagne. Parmi les quelques noms proposés, j'opte pour l'Hindoustan.

Au premier mois de la nouvelle année, nous chevauchons vers l'Hindoustan. Nous avons

prévu de traverser le puissant fleuve Indus. Mais
Baqi Beg Chaghaniani, l'un de mes principaux
conseillers, recommande que nous fassions plutôt
un raid dans un lieu voisin appelé Kohat. Selon
lui, cela nous évitera de traverser le fleuve et à
Kohat, il y a de nombreuses tribus avec de grands
troupeaux d'animaux et des richesses sur lesquelles
nous pourrons mettre la main. Nous annulons
donc notre plan de traverser l'Indus et d'aller vers
l'Hindoustan. À la place, nous marchons sur Kohat.

Nous attaquons Kohat et déplaçons notre
camp d'un endroit à l'autre, en faisant des raids
en chemin. Nous faisons un grand nombre de
prisonniers afghans. À notre retour à Kaboul, nous
élaborons un raid sur Kandahar et commençons à
nous y préparer.

Pourtant, une autre source de malheur, plus
profonde, m'attend. La santé de ma mère ne fait

que s'aggraver depuis que nous sommes allés rendre visite à sa famille à Tachkent. Elle ne s'est jamais complètement remise depuis lors. À Kaboul, elle souffre d'une forte fièvre et finit par décéder.

Le moins que je puisse faire est de lui construire une tombe dans le jardin situé sur le versant de la montagne.

Je m'assieds près de sa tombe et me remémore à quel point elle m'a aimé. Elle menait une vie heureuse du vivant d'*ota*. Sa mort inattendue l'a anéantie et a gravement affecté sa santé. J'ai passé tant de temps à tenter de reprendre le pouvoir que je n'en avais presque plus pour ma mère. À la prise de Kaboul, j'ai pensé que ma vie serait enfin stable et qu'à nouveau, je rendrais ma mère heureuse. Malheureusement, elle n'a pas vécu pour en profiter. Je me rappelle les bons moments que nous avons passés ensemble. Les fois où elle s'est

tenue à mes côtés, m'a aimé, s'est occupée de moi et m'a motivé. Malheureusement, je ne l'ai jamais remerciée pour ses sacrifices. Je regrette de ne pas avoir passé plus de temps avec elle et de ne pas lui avoir dit à quel point je l'aimais. Mais c'est une leçon que j'apprends trop tard.

Alors que je pleure la mort de ma mère, je reçois la nouvelle du décès de mon plus jeune oncle. Le chagrin me submerge. Et avant de pouvoir me remettre de ce deuxième deuil, la nouvelle d'un troisième décès m'anéantit. On m'informe que ma chère grand-mère Esan Dawlat Begum est décédée. Elle rêvait de me voir victorieux et perpétuer l'héritage familial. Je commence à me sentir extrêmement seul.

Pour accomplir les rituels de deuil, je distribue de la nourriture aux pauvres et prie pour l'âme de ma mère, de mon oncle et de ma grand-mère.

Immédiatement après, je porte mon attention sur mon royaume. J'enlève mes vêtements de deuil noirs et mets ma robe, j'enfile mes bottes, je prends mon carquois rempli de flèches et je monte Sikandar. Comme c'était prévu à l'origine, je suis maintenant prêt à prendre la route pour Kandahar.

Je tombe malade peu de temps après avoir pris la route. Je me souviens m'être senti fatigué et avoir eu sommeil. Quand je me réveille, une semaine s'est déjà écoulée. Baqi Chaghaniani me dit plus tard qu'il a souvent essayé de me réveiller, mais qu'à chaque fois, j'ouvrais les yeux et me rendormais aussitôt. Cela m'amuse beaucoup.

Comme je suis trop faible pour voyager, nous décidons de nous arrêter quelques jours. Après tout ce que je viens de vivre ces derniers temps, je pense qu'il convient de me reposer un peu.

J'écris des poèmes et j'écoute de la musique pour garder le moral. Cela me distrait de mon accablement et m'évite de penser à ma mère et à ma grand-mère.

Nurullah est un des meilleurs musiciens de Kaboul et il joue pour moi tous les après-midis. Un jour, il joue du saz pour moi tandis qu'un autre musicien est assis à ses côtés. Alors qu'il pince les cordes du long manche, je ferme les yeux et écoute la musique qui s'échappe de l'instrument en forme de larme. Des larmes commencent à rouler sur mes joues. Je réalise que je n'en ai pas versé une seule depuis la mort de ma mère. La douleur de la séparation est effroyable.

Quand la musique se termine et que les musiciens ramassent leurs instruments pour partir, j'entends Sikandar hennir dehors, suivi d'autres chevaux. Je sens la terre bouger tandis

que Nurullah et l'autre musicien se heurtent l'un à l'autre. Ils laissent tomber les instruments qu'ils portent.

Tout se passe si vite qu'avant de pouvoir comprendre ce qui se passe, j'entends des gens courir en criant :

« C'est un tremblement de terre ! C'est un tremblement de terre ! »

Je reste figé un moment et mon cœur bat la chamade. Je sais qu'il faut que je sorte de la tente avant qu'elle ne me tombe dessus, alors je sors en titubant. Dehors, je vois la poussière s'élever du sommet des montagnes qui se dressent devant moi.

Je panique : « Est-ce la fin ? »

C'est alors que j'entends Sikandar hennir à nouveau. Je me retourne pour le regarder et je le vois rompre sa corde et partir au galop alors que je crie son nom.

Les tremblements de terre ne sont pas rares à Kaboul, mais pour moi, c'est la première fois. J'ai eu peur et cela me donne l'impression d'être faible et impuissant. Cet incident me fait comprendre le pouvoir de la nature sur les humains. Jusque-là, j'ai eu la chance de ne connaître que la douceur et la beauté de la nature. Maintenant, j'en vois un autre côté qui ne me plaît pas.

Les forts et les murs s'effondrent et les maisons se transforment en décombres sous lesquels de nombreuses personnes meurent. Je frissonne en voyant la terre se fendre. La faille me semble si profonde.

Le soir, Sikandar revient. Je cours vers lui et lui passe les bras autour du cou. Depuis toujours,

je suis entouré de gens à qui je peux rarement faire confiance. Même les membres de ma famille proche, comme mes oncles et frères, sont prêts à l'affrontement pour s'enrichir personnellement. Sikandar me prouve que la loyauté est peut-être difficile pour les humains mais pas pour les chevaux.

Juste après le tremblement de terre, j'ordonne tout de suite à mes *begs* et à mes soldats de s'occuper des nécessiteux et de réparer les dégâts. Les gens travaillent volontairement ensemble et s'entraident pour reconstruire leurs maisons. En moins d'un mois, les fissures de la forteresse sont réparées, les maisons reconstruites et la vie

reprend son cours. L'incident laisse néanmoins des fissures dans nos cœurs qui mettent longtemps à se refermer.

Au fil du temps, Baqi Beg Chaghaniani devient méchant et malveillant. Il se sert de sa position pour intimider les autres et n'est en bons termes avec personne. Pendant notre voyage, à chaque campement, il refuse de partager sa nourriture, même si nos guerriers sont affamés. Il est extrêmement jaloux des autres *begs* et punit quiconque va à l'encontre de ses idées. L'avoir promu n'a rien apporté de bon. Je dois donc le renvoyer de mon armée. Il prend sa famille et part pour l'Hindoustan. Un de ses ennemis le tue en chemin.

Cette année, je connais perte sur perte. Pendant ces moments difficiles, je ne laisse pas s'éteindre le feu qui brûle en moi. Je ne suis pas du genre à abandonner si facilement. Les choses peuvent mal

tourner, mais ne rien faire en conséquence ne fait qu'aggraver les choses.

Bientôt, je suis de nouveau prêt à frapper.

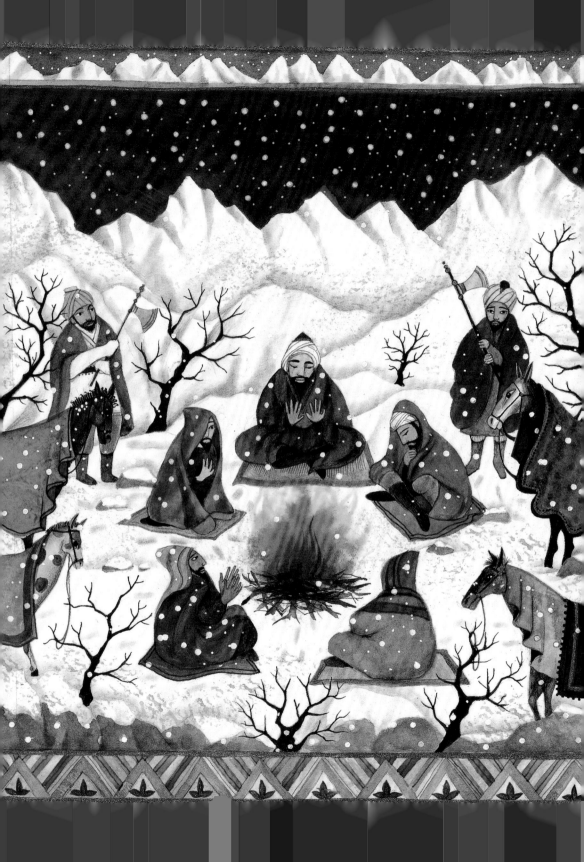

AFFAIRES DE FAMILLE

Mon voyage à Hérat est une des expériences les plus inoubliables de ma jeunesse. Je deviens roi très tôt dans ma vie, je mène bon nombre de batailles, je subis des pertes et assume beaucoup de responsabilités. J'en oublie d'apprécier la vie. Mon voyage à Hérat me rappelle que je dois apprendre à profiter pleinement de la vie. Pendant ce séjour, je rencontre une femme jeune et séduisante que j'épouse par la suite. Sur le chemin

du retour à Kaboul, je suis confronté à la nature dans toute son hostilité. Ce voyage me fait prendre conscience de l'imprévisibilité de la vie. Notre vie peut facilement basculer en un clin d'œil. Le chemin vers les terres de nos rêves demande du temps, du dévouement, de la patience et beaucoup de travail. Parfois, cela devient fatigant et il n'y a pas de honte à se reposer un moment, mais il faut ensuite reprendre son chemin. Notre vie est constituée de la somme de nos expériences. Or le voyage est l'expérience la plus à même de faire découvrir la vie.

Le sultan Husayn Mirza m'invite à Hérat. Je ne l'ai jamais rencontré et n'ai entendu parler de lui que parce que c'est l'un de mes lointains parents timourides.

Il tente d'unir les princes timourides pour lutter contre Shyabani. À une époque où les princes

timourides se battent entre eux, la proposition du sultan Husayn Mirza est un geste très positif.

Le sultan Husayn Mirza a la réputation d'être un souverain courageux doté d'un grand sens de l'humour. De tous les descendants de Timour, on ne connaît personne qui manie l'épée aussi habilement que lui. J'ai hâte de le rencontrer en personne et d'apprendre ses trucs et ses astuces pour combattre à l'épée.

Malheureusement, alors que nous sommes en route vers Hérat, nous apprenons sa mort. Je suis extrêmement déçu d'avoir manqué l'occasion de faire la connaissance d'un homme de sa trempe. Néanmoins, je décide de poursuivre notre voyage pour rencontrer ses fils. Je suis certain qu'ils sont plus que désireux de réaliser le rêve de leur père d'unir les princes.

À mon arrivée à Hérat, je suis accueilli par le fils

aîné du sultan Husayn Mirza, Badiuzzaman. Je lui présente mes condoléances pour la mort de son père.

Quelques jours plus tard, Badiuzzaman organise une fête. De grandes tentes magnifiquement décorées sont montées au bord d'une rivière. Je suis accueilli à l'intérieur d'une des tentes et les gens s'écartent pour me laisser passer en inclinant la tête en signe de respect.

« Bienvenue, mon cher frère » me dit Badiuzzaman en m'accueillant à bras ouverts avant de me serrer dans ses bras.

Tout le monde se réjouit de cette occasion. Jamais auparavant n'ai-je été accueilli aussi chaleureusement par l'un de mes cousins. Le bonheur me submerge. Les tables débordent de viandes, fruits et boissons. La fête se poursuit jusqu'au petit matin.

Un grand nombre de mes tantes, de leurs filles et d'autres femmes se sont rassemblées à Hérat

pour rendre hommage à la tombe du sultan Husayn Mirza. C'est là que je pose les yeux pour la première fois sur Masuma Sultan Begum et que j'en tombe amoureux.

Plus tard, j'apprends qu'elle aussi est tombée amoureuse de moi à ce même moment. Je demande l'aide de mes tantes pour faire avancer les choses. Elles décident qu'elle viendra à Kaboul après mon retour.

Comme les plans de bataille ont été suspendus, j'ai tout mon temps devant moi. C'est un sentiment étrange de vivre chaque jour sans devoir préparer une attaque ou une défense. Chaque jour, je découvre la région et visite des tombes, des prairies, des jardins, des rives, des mosquées, des *madrasas*, des forts, des bains et des hôpitaux.

Il ne me faut pas longtemps pour comprendre pourquoi on dit d'Hérat que c'est la capitale culturelle de la région. Le nombre de personnes aux talents extraordinaires qu'abrite la ville me stupéfie. Cet endroit est rempli des meilleurs poètes, musiciens, artistes et savants.

Je comprends vite que, contrairement à leur père, le sultan Husayn Mirza, mes cousins ne s'intéressent pas beaucoup à la guerre. À maintes reprises, j'essaie d'aborder le sujet du rêve de leur père de s'attaquer à Shyabani.

Ils écartent immédiatement la question. Je ne leur en veux pas, car Hérat est un lieu qui donne envie à tout le monde de devenir artiste. Et quand on se consacre à l'art, on ne désire rien moins que de se battre.

Quelques jours plus tard, le jeune frère de Badiuzzaman Mirza, Muzaffar Mirza, m'envoie

une invitation à une fête. Elle se déroule dans un charmant petit jardin, au milieu duquel se trouve un bâtiment à deux étages. Des musiciens jouent de la harpe, d'autres de la flûte, et ils sont accompagnés d'un chanteur à la voix magnifique.

Dans le bâtiment, les murs de la pièce principale sont peints de scènes de combat. Je reste sans voix et plein de joie à la vue des peintures des batailles et des campagnes de notre grand-père, le sultan Abusai'd Mirza.

Il y a aussi des peintures de son père, le sultan Husayn Mirza. Je le reconnais facilement à sa barbe blanche, à son caracul et à ses robes de soie aux couleurs vives. Au cours du dîner, Muzaffar Mirza me raconte que son père se procurait ses chapeaux à Boukhara, car c'est de là que ce type de chapeau tire son origine. Ils sont fabriqués avec la laine noire d'une certaine race de moutons.

Ce qui me fascine le plus, c'est que Husayn Mirza écrivait aussi des poèmes, sous le nom de plume de Husayni. Grâce à lui, différentes formes d'art et de littérature, notamment la poésie, se sont épanouies pendant son règne sur Hérat.

Parmi les nombreuses fêtes auxquelles j'assiste à Hérat, l'une d'entre elles gardera une place toute particulière à mes yeux. Un incident amusant s'y produit. Nous sommes assis dans un pavillon ouvert entouré de saules. Dans un coin, les musiciens jouent de leurs instruments et des gens dansent sur la musique. Je suis assis à côté de Badiuzzaman, tandis que d'autres invités sont assis autour de tables chargées de délicieux mets et boissons. Des serviteurs se tiennent près de nous et agitent de longues écharpes pour éloigner les mouches. Alors qu'assis là, nous profitons du moment, on nous sert une oie rôtie. Les autres

commencent à découper leur oie et à manger, mais je regarde le plat devant moi, rempli d'un sentiment de gêne totale. À l'âge de vingt-quatre ans, j'ai certes accompli beaucoup de choses en tant que guerrier, mais je n'ai jamais appris à découper une oie.

« Tu n'aimes pas ça ? » me demande Badiuzzaman en remarquant ma nervosité.

Je lui dis que je ne sais pas comment découper une oie. L'instant suivant, Badiuzzaman tire le plateau à lui et, à l'aide d'un long couteau de cuisine bien aiguisé, il entaille la peau entre la cuisse et le poitrail de l'oie. Il découpe ensuite l'articulation de la hanche et détache la patte entière du corps principal. D'un geste long et régulier, il découpe l'oie en petites bouchées que retient la bande de gras sur le dessus, puis me rend le plateau.

Assis aux côtés de mon cousin, je me sens aussi heureux qu'un petit garçon. Je me sens en sécurité en sa compagnie. À la fin de la fête, il m'offre une ceinture sertie de bijoux et une dague.

Cela me rappelle mon oncle Kichik Khan. Je me rends alors compte que, pendant qu'on grandit, de nombreux types de relations comptent. Pour un jeune homme de mon âge, il est important d'avoir des frères et des cousins plus âgés que je peux admirer et dont je peux apprendre.

L'hiver s'installe et Shyabani abandonne son plan d'attaque sur Hérat. Je comprends alors bien le manque d'intérêt des *mirzas* pour la guerre. J'ai aussi oublié mes devoirs de roi et le but précis de mon voyage.

Il est temps que je me mette à penser à Kaboul.

Malgré l'insistance des frères *mirzas* pour que je passe l'hiver à Hérat, je décide de retourner à

Kaboul. Jamais je n'ai été aussi malheureux que lorsque je fais mes adieux aux *mirzas*. Je chérirai toute ma vie la compagnie chaleureuse de mes cousins dans la joie et la liberté pendant ce séjour à Hérat. Pour ce qui est de mon combat contre Shyabani, cette étape de mon voyage s'est avérée infructueuse, mais elle m'a donné l'occasion de connaître à nouveau l'amour et la proximité de ma famille. Cette expérience n'a pas de prix.

Bien que le chemin le plus court de Hérat à Kaboul passe par les montagnes enneigées, il est plein de dangers en hiver. Passer par Kandahar est plus sûr, même si ce chemin est plus long. À ce stade, je suis impatient de me retrouver à Kaboul et je veux y arriver le plus vite possible. C'est pourquoi je fais la grave erreur de prendre le chemin le plus court.

Sans nous douter de ce qui nous attend, nous

commençons notre voyage de retour vers Kaboul. À mesure que nous avançons, la neige se fait de plus en plus profonde. Arrive le moment où toute trace de la route disparaît sous la neige. Nous nous perdons. J'envoie mes hommes à la recherche d'un chemin et de quelqu'un qui pourrait nous guider hors de cette région enneigée. Pendant ce temps, nous rebroussons un peu chemin et campons à un endroit où nous pouvons faire un feu. Les hommes partis à la recherche d'un guide reviennent les mains vides. Nous avons fait trop de chemin pour retourner à Hérat. Attendre de l'aide au campement peut nous coûter la vie. Je décide de retracer notre chemin jusqu'au point où nous avons perdu la route de vue.

Nous avançons pendant une semaine, d'abord à cheval, puis à pied. La neige nous monte parfois jusqu'à la poitrine et il nous arrive de nous y enliser.

Le vent glacial me fouette les joues. Mes guerriers baissent la tête, tandis que les chevaux s'arrêtent après quelques pas seulement. Je m'arrête souvent pour regarder autour de moi et je ne vois qu'une vaste étendue de neige et de glace. J'ai mal partout et je suis fatigué. Nous sommes épuisés.

« À quoi cela sert-il donc de nous traîner dans la neige alors que nous n'avons aucune idée d'où nous allons ? » me demandé-je.

Pour couronner le tout, une forte tempête de neige s'abat sur nous.

L'hiver, les jours sont courts et bientôt il fera nuit. Je sais que si nous ne trouvons pas d'abri, nous allons bientôt mourir. J'entends quelqu'un crier qu'il y a des grottes à proximité. Je reprends espoir.

Alors que la tempête se déchaîne, nous luttons pour atteindre les grottes dans les montagnes.

Je suis déçu de voir qu'elles ont l'air petites. Je ne peux pas laisser mes guerriers mourir dehors pendant que je dors à l'intérieur. Ils m'ont accompagné dans toutes mes difficultés et je tiens à subir les mêmes souffrances qu'eux.

Nous nous frayons un passage dans la grotte et comprenons vite qu'elle est assez grande pour abriter tout le monde. Dans la grotte, nous nous serrons les uns contre les autres pour nous réchauffer et partageons le peu de nourriture qui nous reste. Pendant la nuit, il se met à faire un froid glacial et je doute que nous puissions tenir jusqu'au lendemain matin. Une fois de plus, la nature me montre son côté impitoyable, mais aussi à quel point nous autres, êtres humains, sommes faibles et impuissants.

« Y a-t-il une cruauté ou un désarroi que je n'ai pas subi dans ma vie ? Y a-t-il une douleur qui ne m'ait pas blessé le cœur ? » me demandé-je.

Je sais avec certitude que ce sont nos prières qui nous sauvent la vie pendant cette épreuve.

La tempête cesse le lendemain matin, nous partons à l'aube pour atteindre le sommet du col. Nous traversons la vallée dont les pentes sont vertigineuses et passons enfin de l'autre côté du col.

Ce col n'a jamais été franchi auparavant et nous ne savons pas comment nous y sommes parvenus, surtout à cette période cruelle de l'année. Sans la neige, nous serions restés bloqués sur les pentes et nos chevaux n'auraient jamais pu descendre.

Ayant eu vent de notre présence, les habitants du village le plus proche nous accueillent, ainsi que nos chevaux, avec des plats chauds et de l'eau. Ceux qui ont traversé des épreuves similaires

peuvent comprendre à quel point nous leur sommes reconnaissants d'avoir à manger après ce que nous venons de vivre. Après nous être reposés dans le village, nous continuons notre voyage vers Kaboul.

Entre-temps, j'apprends que mes ennemis ont fait courir la rumeur que Badiuzzaman Mirza et Muzffar Mirza me retiennent prisonnier.

Ayant trompé la population avec ces mensonges, ils se préparent à assiéger Kaboul. Ces rebelles sont mes cousins Mirza Khan et Muhammad-Husayn Mirza. Nous les attaquons et les arrêtons. Cependant, par expérience, je comprends mieux la valeur des relations et je ne les punis pas. Ils sont relâchés et autorisés à rejoindre Hérat.

Une fois les choses réglées, je vais chercher un peu de paix dans les collines de Kaboul. Je veux passer du temps seul avec moi-même. Au printemps,

les collines sont très belles, avec des tulipes et des arbres verdoyants partout. J'ai toujours apprécié la beauté de Kaboul. Dorénavant, je sais apprécier la vie et je me sens chanceux d'être en vie. La beauté de Kaboul me stupéfie et je déclame les vers d'un célèbre poète :

Agar firdaus bar rou-e zamin ast,
Hamin ast-o hamin ast-o hamin ast.
(S'il existe un paradis sur terre,
le voilà, le voilà, le voilà.)

L'Ascension de l'Empereur

Chaque être humain né sur cette terre vit une vie qui lui est propre. Cependant, certains vivent dans leurs premières années ce que d'autres mettent toute une vie à connaître. Je suis de ceux qui ont vécu des choses très tôt dans leur vie. Tout dans mon passé semble m'avoir préparé à ce qui va se passer dans les jours à venir. Mes expériences passées sur les champs de bataille m'ont appris à faire de mes hommes une force de combat.

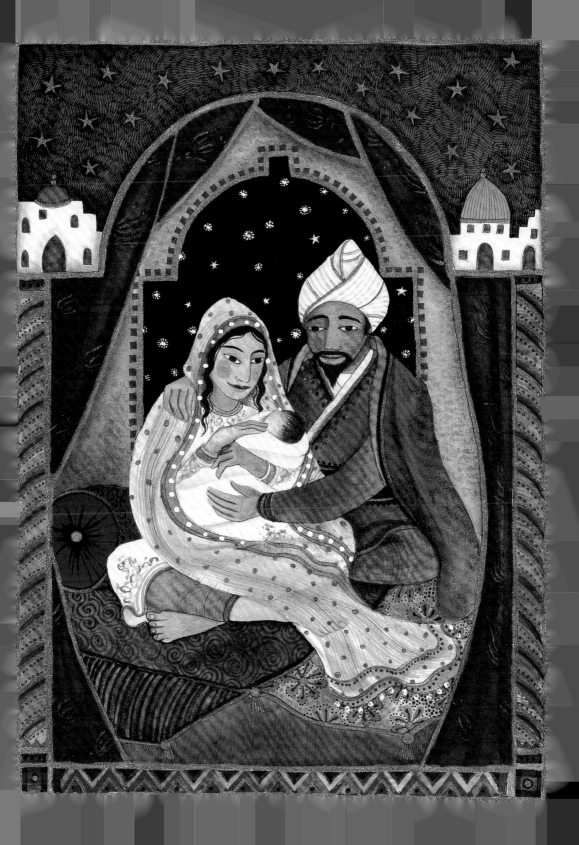

J'ai aussi appris qu'on n'a pas toujours la chance de son côté. Je suis devenu le nouveau padichah, *ou empereur, de la dynastie des Timourides. Mais étrangement, je ressens un sentiment de vide en moi alors que je suis au sommet de la gloire.*

Je deviens père et rien ne m'a préparé au bonheur qu'est la naissance de mon fils aîné Humayun. Par moments, je vois mon père en lui, puis à d'autres, une autre version de moi-même. Quel miracle que la naissance d'un enfant !

Jusqu'à cette époque, Hérat est gouvernée par des membres de la dynastie des Timourides. Ma merveilleuse expérience à Hérat me rend fier que les princes timourides gouvernent encore certaines villes. Je rêve de la possibilité de nous unir pour combattre notre ennemi commun, Shyabani. Malheureusement, cette année-là, après mon

retour à Kaboul, Shyabani attaque Hérat et la fait sienne. Une fois dans la forteresse, il maltraite mes cousins et les membres de leur famille. Plusieurs de mes parents s'échappent de Hérat et viennent à Kaboul. Je les accueille à bras ouverts.

Les princes timourides finissent par me donner le titre de *padichah*. C'est une source de grande fierté. Mon arrière-arrière-arrière-grand-père Timour était l'empereur de la dynastie des Timourides et, avec la perte de Hérat, désormais aux mains de Shyabani, je suis maintenant le seul prince timouride encore au pouvoir. Sur le plan personnel, c'est un moment à fêter. Alors pourquoi mon cœur est-il rempli d'un sentiment de peine et de solitude ?

Plus tard, je comprends que ces sentiments me viennent du fait que dans ma folle quête d'être empereur timouride, je me bats contre mes propres

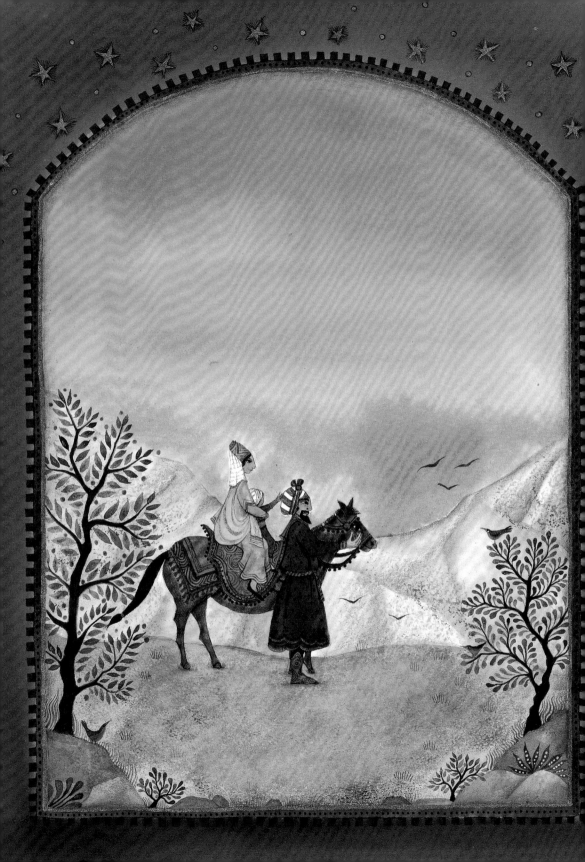

frères et oncles. Nous sommes ennemis au sein de notre propre famille. Nous avons perdu la plupart des terres de nos ancêtres. De nombreux princes timourides ont fui vers Kaboul, non pas parce que nous sommes unis comme des frères, mais par peur de Shyabani. Ce constat me remplit le cœur d'un sentiment profond de regret et de tristesse. Le titre de *padichah* a peu d'importance à mes yeux.

Je m'interroge : « Mes efforts et mes accomplissements n'ont-ils servi à rien ? »

Non, tout ce que j'ai traversé ne peut pas avoir été en vain. Je me promets de faire de mon mieux pour que la dynastie des Timourides ne soit plus jamais divisée.

Feu mon oncle Husayn Bayqarah avait nommé Dhul-nun Beg Arghun gouverneur de Kandahar. À la mort de ce dernier, ses fils Shah Beg Arghun et Makim Beg Arghun en héritent. Comme

Shyabani a déjà pris Hérat, les frères craignent qu'il n'attaque ensuite Kandahar. Ils m'écrivent pour solliciter mon aide.

Selon un dicton populaire, « l'ennemi de mon ennemi est mon ami ». Les Arghun et Shyabani sont ennemis et Shyabani est aussi mon ennemi. Puisqu'il n'y a aucune chance que je devienne ami avec Shyabani, je me dis qu'il serait sage que je me lie d'amitié avec les Arghun pour combattre Shyabani. Oubliant mon hostilité à l'égard des Arghun, je fais le voyage vers Kandahar. Cette nouvelle amitié ne dure cependant pas longtemps. Alors que j'approche de Kandahar, j'apprends que les frères ont changé d'avis et qu'ils ne veulent plus de mon aide.

Même s'il m'est impossible de connaître la véritable raison du revirement des Arghun, une chose me paraît sûre : ce sont désormais mes

ennemis. Tant que Shah Beg et Makim Beg sont à Kandahar, ils représentent une menace pour moi. Il vaut mieux que je poursuive mon chemin vers Kandahar et combatte les frères Arghun.

À la nouvelle de mon avancée, les frères se positionnent dans les bois en dehors de la ville. Quand j'atteins l'orée de la ville, une petite bataille s'engage dont aucun des deux camps ne sort victorieux. D'une part, les Arghun ont des forces composées de milliers d'hommes répartis en deux divisions, chacune dirigée par l'un des deux frères. D'autre part, la plupart de mes hommes sont morts ou ont dû fuir, ce qui me laisse un nombre limité de soldats.

Mon armée est de loin moins nombreuse que celle des Arghun.

Par mon expérience de commandant, je sais que la stratégie, le moral des troupes et la ruse jouent

autant dans le succès d'une armée que le seul nombre des combattants. Je mets ma foi en Dieu et ordonne à mes hommes d'attaquer. Les flèches volent des deux côtés. Heureusement, plusieurs des hommes des Arghun trahissent leurs maîtres et rejoignent mon camp. Cela change la donne et les frères n'ont d'autre choix que de fuir le champ de bataille. Certains des hommes des frères Arghun postés à l'intérieur de la forteresse me montrent leur loyauté en ouvrant les portes pour laisser entrer mes troupes. Shah Beg et Makim Beg sont arrêtés, mais leurs hommes me supplient de leur épargner la vie. J'exauce leur souhait pour récompenser la loyauté dont ces hommes ont fait preuve à mon égard en me laissant pénétrer dans la forteresse.

Je prends le contrôle de la ville, mais ne prévois pas du tout d'y vivre. Je ne quitterais Kaboul pour aucune autre ville au monde. Je fais donc de mon

jeune frère Nasir le roi de Kandahar et me prépare à partir pour Kaboul.

En chemin, nous campons quelques jours dans une prairie pour partager le butin. Les coffres et sacs remplis de trésors me surprennent. Je n'avais aucune idée que Shah Beg et Makim Beg possédaient autant de richesses. Il est difficile de compter les pièces d'argent et d'en faire la liste. Il faut les peser sur des balances et les répartir entre tous. Nous rentrons à Kaboul riches et heureux.

Ces jours-ci, ma belle étoile me sourit, car après ma victoire à Kandahar, j'ai le bonheur de voir Masuma Sultan Begum arriver à Kaboul. Elle tient la promesse qu'elle m'a faite à Hérat. Nous nous marions immédiatement.

À peine une semaine s'est écoulée que j'apprends que Shyabani a assiégé Kandahar. Mon frère Nasir est alors absent, parti à Ghazni.

L'arrivée imprévue de Shyabani surprend les gardes de la ville. Kandahar se rendra bientôt devant la puissante armée de Shyabani.

Je dois avouer que cette nouvelle me fait paniquer. Shyabani attaquera sûrement Kaboul après Kandahar. Je convoque immédiatement mes *begs* à la cour et en discute avec eux. Il ne fait aucun doute que Shyabani est puissant. Je ne peux pas combattre son armée et il n'existe aucune chance de trêve.

Je suis horrifié d'admettre que la seule issue est de quitter Kaboul et de tenter de m'établir ailleurs. J'ai deux choix : soit aller au Badakhshan, soit faire route vers l'Hindoustan. Il est finalement décidé que j'irai en Hindoustan.

Je me mets donc en route pour l'Hindoustan. Ce voyage me conduit à travers les montagnes. Parmi les différentes tribus qui habitent les

régions à traverser, je dois croiser les terribles Afghans. Même en temps de paix, ils se tiennent en embuscade pour voler les passants. Ils savent que je suis en route vers l'Hindoustan et, à la première occasion, ils nous bloquent le passage et montent à la charge armés d'épées. Bien que mon armée réussisse à les vaincre et à en capturer un grand nombre, ces attaques répétées me dissuadent de faire le voyage vers l'Hindoustan. Sans autre endroit où aller, nous campons dans les collines voisines.

Pendant ce temps, j'apprends que Shyabani s'est retiré de Kandahar. Bien qu'elle ne soit pas tombée aux mains de Shyabani, la ville n'est pas non plus sous mon contrôle. Dans ces circonstances, attaquer de nouveau Kandahar de sitôt ne m'intéresse pas vraiment.

Je retourne alors à Kaboul.

L'année suivante, par une splendide journée ensoleillée, ma femme accouche. Elle est dans une chambre avec le docteur et des servantes pendant que je fais les cent pas dehors. Je prie Dieu de préserver ma femme et mon enfant. Soudain, j'entends le bébé pleurer. Je suis à la fois heureux et anxieux lorsqu'une des servantes ouvre la porte et sort avec mon fils nouveau-né enveloppé dans une couverture.

Je le prends dans mes bras et le regarde. Ce moment ne ressemble à aucun de ceux que j'ai déjà vécus. C'est un mélange d'émotions multiples : j'ai peur, je suis surpris, heureux et sans voix. Je tombe immédiatement amoureux de mon fils. Je veux fixer cet instant dans ma mémoire et le conserver au plus profond de mon cœur.

Comme ma mère et ma grand-mère auraient été heureuses ! Mon père me manque aussi terriblement. Je me dis qu'il aurait pu m'apprendre

comment élever un fils. L'absence de mon père dans ma vie alors que j'étais jeune m'a peut-être incité à chercher d'autres modèles masculins pour apprendre comment me comporter et survivre dans ce monde. Mais peut-être aussi que chaque père suit son propre chemin et qu'être père me viendra naturellement.

Nous appelons mon fils Humayun, ce qui veut dire « l'heureux élu ». J'aimerais qu'en grandissant, il devienne un être humain plein de bonté, qu'il soit fort, mais aussi sensible, magnanime et cultivé. C'est l'équilibre que j'essaie de maintenir tout au long de ma vie, malgré la violence et les tentations qui m'entourent.

Pour fêter la naissance de mon fils, j'organise une fête extraordinaire. Les tables débordent de nourriture et de vin spécialement acheminés de Boukhara. Les meilleurs musiciens sont

convoqués des confins de mon empire et les
danseurs se balancent au rythme de la musique.
La population regarde avec étonnement et les
enfants applaudissent joyeusement le spectacle
d'un magicien qui transforme un foulard en soie
en pigeon.

Des *begs*, grands et petits, assistent à la fête.
Ils apportent des cadeaux de valeur et des pièces
d'argent. Personne n'a jamais vu autant de pièces
d'argent empilées en un seul endroit. Ce jour-là, je
veille à ce que toute la ville soit éclairée la nuit et à
ce qu'aucune maison ne manque de nourriture.

Je regarde le ciel s'illuminer d'étoiles et la ville scintiller de lumières. Je suis un empereur puissant. Mon aimante femme et mon fils sont avec moi. Je suis à Kaboul, l'endroit le plus merveilleux du monde. La vie est idyllique. Que demander de plus ? Qu'est-ce que la vie peut me réserver de plus ? Je sais que si l'on reste fort, quelles que soient les épreuves que la vie nous réserve, l'avenir nous sourira.

Je suis au seuil d'un nouveau chapitre de ma vie.

VIVRE SAGEMENT, GOUVERNER SAGEMENT

Je décide d'étendre mon territoire au-delà de la Transoxiane. Les onze années qui suivent, je concentre tout mon temps et mes efforts à armer et à former mes hommes pour des invasions de plus grande échelle. Bien que cette période semble calme, c'est en fait le calme avant la tempête. Depuis mon plus jeune âge, j'ai le vif désir de mener une expédition en Hindoustan. Cependant, il y a

toujours quelque chose qui m'empêche de lancer une opération militaire dans ce pays qui m'est cher. Le moment est enfin venu.

On m'apprend la mort de Shyabani. Shah Ismail, le roi perse, l'a tué.

Shyabani était celui qui menaçait le plus mon règne. Bien que je l'aie combattu, j'attendais le jour où je le vaincrais au combat. La nouvelle de sa mort me déçoit donc, car je n'aurai pas la satisfaction de triompher sur lui.

Notre rivalité mise à part, son parcours me fascine. Il a commencé comme guerrier à la tête de l'armée de mon oncle, le sultan Ahmed Mirza, alors qu'il régnait sur Samarcande, mais a fini par chasser les Timourides de cette belle ville. Mes tentatives pour reprendre Ferghana et Samarcande à Shyabani ont souvent échoué lamentablement. Il

s'est ensuite emparé de Boukhara et de Hérat et a alors préparé la prise de Kaboul. Il était en passe de devenir l'homme le plus puissant de Transoxiane. Il fallait peut-être s'y attendre : Shyabani descendait lui aussi du grand Genghis Khan.

Le sang qui coule dans mes veines est le même que le sien. Je voulais le vaincre, non pas parce qu'il était faible, mais parce qu'il était fort. Shyabani est la preuve qu'il ne faut jamais sous-estimer la puissance de son ennemi. Je le respecte pour sa bravoure. Bien qu'il m'ait toujours battu, je suis fier d'avoir combattu un homme de sa grandeur.

Tant que Shyabani était en vie, j'étais si préoccupé par mes plans et mes préparatifs pour le combattre que je n'ai pas eu le temps de prendre ni gouverner d'autres villes que Kaboul ou Ghazni. Maintenant qu'il est mort, je décide d'oublier

mon idée de reconquérir les villes perdues et de me concentrer sur de nouvelles opportunités au-delà de la région de l'Hindu Kuch. D'abord, je dois combattre les différentes tribus montagnardes qui vivent dans la région.

Les tribus de Bajaur et de Bhera sont les deux principales que je dois contrôler. Leurs régions se situent à côté de l'Hindu Kuch. Ces tribus vivent autour de Kaboul depuis des générations et ont la réputation de voler. Mes arrière-grands-pères n'ont pas réussi à les contrôler et je sais que je ne peux rien y faire. Ainsi, je décide qu'une alliance est préférable. Nous finissons par parvenir à une trêve définitive.

Comme Bhera est proche de l'Hindoustan, je me dis que c'est le meilleur moment pour prendre le contrôle de la région. De là, je pourrai traverser la Jhelum et attaquer l'Hindoustan. Alors que

mon armée avance, j'envoie régulièrement des messages à la population de Bhera. Je mentionne non seulement mon arrivée, mais aussi mon intention de ne pas lui nuire de quelque manière que ce soit. Ainsi, lorsque j'arrive à Bhera, la plupart des tribus m'accordent déjà leur soutien. Je rencontre peu de résistance pendant mon occupation de cette région.

Pendant que je suis à Bhera, j'envoie mon messager en Hindoustan, mais ne reçois aucune réponse positive. Mon expédition vers l'Hindoustan ne progressant pas, je décide de rentrer à Kaboul.

Sur le chemin du retour, nous montons le camp plusieurs fois pour nous reposer. Un après-midi, je vais dans les champs qui longent la rivière et je me soûle en buvant du vin. Sous mes yeux, je vois tout un champ de fleurs violettes

et jaunes. Je reste assis là pendant des heures à regarder ces fleurs resplendissantes. Une fois sobre, je reviens au camp. En route, je vois un tigre. Le tigre me regarde droit dans les yeux et grogne, ce qui m'arrête dans mon élan. Sikandar se met à ruer, puis fonce dans un bois tout proche. Face à cet éclat, le tigre fait demi-tour en bondissant dans la forêt. J'essaye de le retrouver en vain. En y réfléchissant avec du recul, je ne

sais pas vraiment si j'ai vu un tigre ou si c'était une illusion causée par l'alcool.

Nous arrivons enfin à Kaboul, fatigués par ce long voyage. Je me précipite pour retrouver ma femme et mon fils Humayun. Je suis parti depuis près d'un an et lorsque je revois enfin Humayun, je suis surpris de voir à quel point il a grandi et pris du poids. Il me regarde, puis me sourit. Ma fatigue s'évapore immédiatement. Humayun

regarde autour de lui avec curiosité et réagit aux moindres sons. Je chéris chaque moment que je passe avec lui.

L'aller-retour de Kaboul à Bhera demande un lourd tribut à mes soldats et à mes *begs*. Un de mes plus braves et loyaux commandants souffre d'une fièvre et décède. Sa mort m'attriste terriblement. Les guerres semblent toujours entraîner des pertes plutôt que des gains.

« Combien de braves guerriers vais-je encore perdre ? » me demandé-je.

Peu après, je souffre moi aussi d'une fièvre. Alors que je suis couvert de sueur, incapable de boire ni manger, je me demande : « Est-ce mon tour ? »

Le docteur me donne du vin mélangé à des herbes mais rien n'y fait. Je me souviens de l'époque où j'étais à Samarcande et me trouvais dans une situation similaire. Cela m'a coûté deux royaumes.

Cette pensée me ravive l'esprit et m'encourage à combattre la fièvre. De nombreux *begs* et officiers de haut rang viennent à mon chevet pour me rendre hommage. Ils m'apportent des cadeaux qui, chose étrange, sont sans intérêt à mes yeux.

« Que vais-je faire de ces cadeaux alors que je ne peux pas m'asseoir dans mon lit ? » me dis-je.

Néanmoins, la compagnie de ces visiteurs m'aide à me remettre. Elle me donne le sentiment que je compte. Je veux guérir pour le bien de mon peuple, de ma femme et de mon fils chéri Humayun.

Ma santé s'améliore lentement, comme par miracle, même si je reste très faible. Je commence à assister à des fêtes. L'alcool me fait du mal et je l'évite. Je passe les mois suivants à me battre contre différentes tribus de régions variées. Je m'aperçois que je ne suis plus aussi apte au combat

qu'avant. Les difficultés auxquelles je suis exposé depuis mon plus jeune âge ont affecté ma santé. Quand je ne me sens pas bien et que je ne suis pas au combat, je passe mon temps avec Humayun. Il grandit vite et m'empêche de m'endormir sur mes lauriers. Je m'imagine aller à la chasse ou à la pêche avec lui. Je veux lui apprendre les techniques dont un soldat a besoin. J'aimerais pouvoir l'emmener quelques jours à Ferghana pour lui montrer l'endroit où j'ai fait mes premiers pas. J'aimerais qu'il rencontre ses cousins et qu'il monte Sikandar. Mais surtout, je veux qu'il profite de la vie. Pour cela, je dois rester en bonne santé. Le père en moi promet d'arrêter de boire et de faire attention à ma santé pour mon fils.

« Ah, l'amour que nous ressentons pour nos enfants ! Il peut nous faire réaliser l'impossible », me dis-je.

À l'âge de quarante ans, le guerrier en moi se prépare une fois de plus. Je porte mon attention sur l'élargissement de mon empire de la Transoxiane jusqu'à l'Hindoustan en passant par les montagnes de l'Hindu Kuch.

ENFIN L'HINDOUSTAN

Dix-huit ans se sont écoulés depuis la naissance de mon fils Humayun. C'est désormais un beau jeune homme. Je ne ménage pas mes efforts pour le préparer à devenir un prince digne de ce nom. Il reçoit l'éducation et la formation qui conviennent à son rang. Par-dessus tout, je lui apprends la bonté et l'indulgence. Je veux qu'il comprenne la valeur des liens du sang et qu'il reste lié à sa famille.

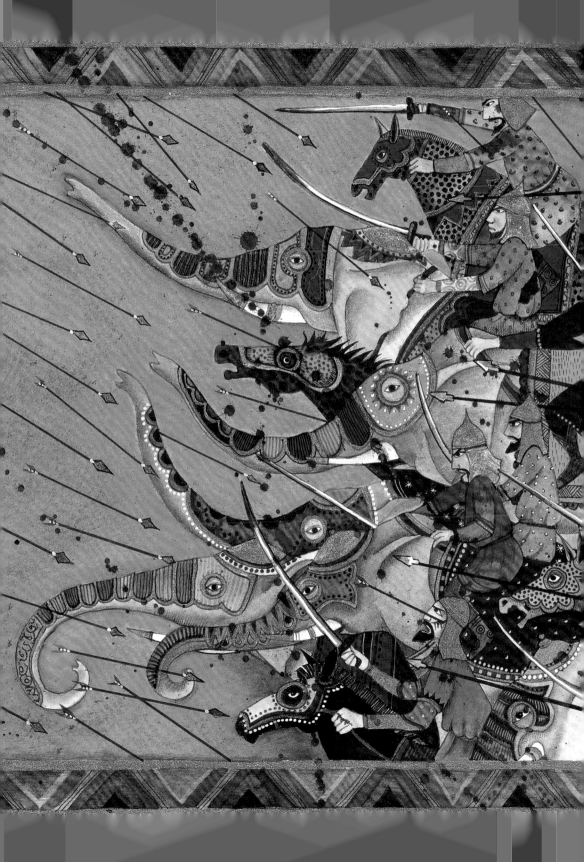

Contrairement aux luttes que j'ai dû mener au cours de ma vie, je veux qu'Humayun ait une vie heureuse et agréable. Sikandar n'a plus la même agilité, mais il reste mon ami le plus cher et, de temps en temps, nous allons nous promener dans les forêts et les prairies voisines pour passer un moment dans la nature. Dès que nous sommes au calme de la forêt, il s'assoupit ou broute de l'herbe pendant que j'écris des poèmes, assis sous un grand arbre.

Je n'ai jamais renoncé à mon rêve de lancer une offensive de grande ampleur sur l'Hindoustan. Bientôt, je combats Ibrahim Lodi à la bataille de Panipat avec Humayun, mon porte-bonheur, à mes côtés. L'issue de la bataille change le cours de l'histoire de l'Hindoustan. Cette bataille sera à jamais connue comme celle sur laquelle repose l'Empire moghol.

Comme la Transoxiane, l'Hindoustan est divisé en de nombreux États, tous dirigés par des seigneurs distincts qui se disputent le pouvoir. Deux puissantes dynasties règnent sur le nord de l'Hindoustan. J'entame d'abord le combat contre la dynastie d'Ibrahim Lodi. C'est le sultan de Delhi et il est d'origine afghane. C'est un guerrier indéniablement courageux. Son oncle Daulat Khan Lodi compte parmi ses nombreux ennemis. Ce dernier se considère comme l'héritier légitime du trône, mais doit se contenter de son poste de gouverneur du Pendjab. Aveuglé par la colère et l'humiliation, Daulat Khan Lodi m'envoie des messages d'appel à l'aide pour lutter contre Ibrahim Lodi et le chasser du trône.

Pour moi, c'est une occasion en or et ce pour deux raisons. La première tient à mon désir de longue date de mener une offensive en Hindoustan.

De son vivant, mon arrière-arrière-arrière-grand-père Timour a réussi à étendre son territoire au Pendjab. Or j'ai toujours rêvé de reconquérir cette région pour l'intégrer à mon territoire.

L'autre raison est que l'argent manque, malgré ma victoire sur les tribus des montagnes voisines et ce que j'y ai pillé. J'ai donc du mal à entretenir une grande armée. On m'a souvent parlé de l'opulence de l'Hindoustan et j'espère rapporter ces richesses à Kaboul. Comme les disputes internes affaiblissent les royaumes et en font des proies faciles, je suis optimiste. L'expérience m'a appris que des possibilités s'ouvrent à toute personne extérieure lorsque les membres d'une famille se retournent les uns contre les autres. Il serait stupide de ma part de refuser l'invitation de Daulat Khan Lodi et de laisser passer ma chance. Je me mets immédiatement en route pour l'Hindoustan.

Le premier souvenir que je garde de l'Hindoustan, c'est la chaleur brûlante et étouffante qui me frappe dès que je traverse l'Hindu Kuch. Nous devons attendre qu'Humayun et son armée arrivent de Kaboul avant d'aller plus loin. J'ordonne donc à mes hommes de créer un jardin près d'un endroit appelé Ningnahar, que j'appelle Bagh-i-Wafa.

Pendant mon séjour, j'explore ce nouveau monde étonnant. L'Hindoustan ne ressemble en rien à ce qui m'est familier. Une fois sur place, je découvre que les éléphants existent bel et bien. En fait, ils sont partout. Je suis stupéfait que l'on puisse apprivoiser ces énormes bêtes. Pour les Hindoustanis, l'éléphant remplit la même fonction que le cheval chez nous. Les éléphants mangent beaucoup et utilisent leur trompe pour manger et boire. Maintenant que je sais que l'éléphant n'est pas un mythe, je me demande si

le diamant Koh-i-Noor existe aussi. Seul le temps le dira.

L'autre grand animal que nous rencontrons est le rhinocéros. Bien qu'elle soit plus petite que l'éléphant, cette bête ne peut être apprivoisée. On la trouve dans les forêts près des berges des rivières et on me dit qu'un rhinocéros peut soulever un éléphant avec sa corne. Un jour, juste avant le déjeuner, alors que je chasse, je vois un rhinocéros et un éléphant face à face. Lorsque l'éléphant s'avance pour charger, le rhinocéros s'enfuit dans

la forêt. C'est alors que je sais avec certitude qu'un rhinocéros ne peut pas se battre contre un éléphant, et encore moins en soulever un ! Près des berges, nous rencontrons des alligators et des crocodiles, qui ressemblent à de gros lézards.

Dès qu'Humayun et ses hommes arrivent, nous partons avec mon armée vers le Pendjab. Je prends Lahore, la capitale et deviens roi du Pendjab. Je divise d'autres parties du Pendjab entre Daulat Khan et ses fils. Daulat Khan est contrarié d'avoir maintenant, lui aussi, perdu son pouvoir sur

Lahore. Je fais stationner quelques troupes de mon armée à Lahore et dans quelques autres endroits de la région, puis je rentre à Kaboul. Peu après mon départ, Daulat Khan reprend le contrôle de Lahore.

Un an plus tard, je reviens en Hindoustan avec un objectif plus ambitieux et une plus grande armée. Humayun, mon fils bien-aimé, se joint aussi à moi dans cette expédition, ce qui me donne de l'entrain. Lorsque j'atteins l'Hindoustan, mes troupes stationnées à Lahore et ailleurs me rejoignent et viennent gonfler mon armée. Daulat Khan se rend immédiatement et je le fais prisonnier. Sachant cependant que je ne pourrai jamais lui faire confiance, je l'envoie à Bhera, mais il meurt en chemin. L'autre oncle d'Ibrahim Lodi me rejoint, ainsi que plusieurs des hommes de Lodi, qui m'ont envoyé des messages en secret,

indiquant qu'ils souhaitaient se joindre à moi. Ibrahim Lodi sait dès à présent qu'il n'a d'autre choix que d'engager une guerre contre moi. La bataille aura lieu à Panipat.

Tôt le matin, le jour de la bataille, je suis en train de me préparer lorsque Humayun vient recevoir ma bénédiction, comme il le fait toujours avant de partir au combat. Il est beau dans son armure et équipé de son casque, son bouclier et sa lance. Je le bénis par un baiser sur le front. Nous échangeons quelques mots et il part pour le champ de bataille.

Enfin, je me trouve face à face avec Ibrahim Lodi. L'armée de Lodi est composée d'une infanterie et d'une cavalerie bien armées, commandées par des combattants aguerris à dos d'éléphant. Il positionne les commandants et autres officiers de haut rang à dos d'éléphant

aux premiers rangs, suivis de la cavalerie et de l'infanterie, en rangs successifs. Mon armée est composée de soldats turcs, mongols, perses et afghans. Ils ont mené de nombreuses batailles et sont des guerriers expérimentés. Je sais que Lodi, ses cent mille soldats et mille éléphants de guerre sont plus nombreux que nous, car mon armée compte environ quinze mille soldats. C'est une situation qui semble impossible, mais je sais que la guerre n'est pas toujours affaire de chiffres. Rien n'est possible si on ne choisit pas les bons plans et la bonne tactique. J'ai deux stratégies principales en tête pour cette bataille : *tulguhma* et *araba*.

Tulguhma veut dire diviser l'armée entière en plusieurs sections à droite, à gauche et au centre. Je sécurise les flancs droit et gauche avec des soldats. L'autre tactique consiste à utiliser des *araba* ou charrettes. J'ordonne à mes hommes d'apporter des

charrettes. Il y en a sept cents au total, positionnées à l'avant au centre, directement face à l'ennemi. J'ordonne aux soldats d'attacher les chariots entre eux avec des cordes, en laissant de larges espaces entre eux où je fais mettre des canons.

L'utilisation de ces canons crée un mur de feu. Derrière les charrettes se trouvent des fantassins armés de fusils, soutenus par des archers derrière eux. Je me tiens à l'arrière, au centre, entouré de mes gardes. À première vue, la formation de mon armée semble n'avoir qu'un rôle défensif. Sur le flanc gauche, près de la rivière Yamuna, j'ordonne à mes hommes de creuser une tranchée profonde et de la recouvrir de branchages.

Je me suis beaucoup investi dans l'élaboration de ma stratégie. Le risque est énorme, car je n'ai jamais essayé ce type de stratégie auparavant. Alors que nos deux armées se préparent à la bataille, je me tourne

vers Humayun. Je me demande s'il va afficher le moindre signe de doute sur l'issue de cette bataille. Il a l'air calme et je vois de la détermination dans ses yeux. Il me regarde et sourit. Je lui souris en retour et hurle notre cri de guerre.

L'armée d'Ibrahim avance pour nous attaquer. En s'approchant, ils ont une grosse surprise. J'ordonne de tirer les canons et un bruit fracassant résonne, jamais entendu auparavant sur les terres de l'Hindoustan. Ces explosions assourdissantes déconcertent les éléphants de Lodi, qui se mettent à barrir et à charger dans tous les sens. Les éléphants rendus fous par le bruit des canons, la discipline s'effondre dans l'armée de Lodi. Dans la confusion, les éléphants piétinent de nombreux soldats d'Ibrahim, qui gisent morts à terre.

Les soldats qui essayent de nous attaquer par la gauche tombent dans les fosses. Ma cavalerie

encercle l'armée d'Ibrahim tandis que mes archers tirent des volées de flèches sur eux.

L'armée d'Ibrahim Lodi n'a jamais confronté des armes à feu et n'a pas de canons. Malheureusement pour lui, plusieurs de ses généraux m'ont déjà secrètement envoyé des messages. Ils changent de camp sur le champ de bataille et désertent pour rejoindre mon armée.

Alors que l'armée d'Ibrahim Lodi se trouve dans un état de chaos total, je me lance à l'attaque en contournant les chariots pour me placer en première ligne. Ibrahim s'avance, lui aussi. Son armée est complètement désorganisée et aucun garde ne

le protège. Incapable de tenir longtemps, il meurt dans la bataille. C'est ainsi qu'Ibrahim Lodi est le dernier sultan de la

dynastie Lodi. J'envoie immédiatement Humayun à Agra pour établir la liste des trésors sur lesquels il peut mettre la main. Je m'empare du trône de Delhi.

Le jour où j'entre en souverain à Delhi me rappelle mon entrée triomphale à Samarcande, ma première. Mon père, mais aussi mon arrière-arrière-arrière-grand-père Timour, auraient été si fiers de moi en ce jour. Une fois à Delhi, je visite la région. Je sais que depuis que je suis passé en Hindoustan, je n'ai que des soldats pour toute compagnie et n'ai pas eu l'occasion de rencontrer des civils. Quel choc ! Les hommes sont presque nus ; ils ne portent qu'un pagne, tandis que les femmes portent une seule longue pièce d'étoffe drapée autour du corps. Une partie du tissu leur couvre la tête et le reste dissimule les autres parties du corps.

Je suis aussi très surpris par les singes. Ils sautent d'une maison à l'autre et se déplacent dans les

rues en groupes familiaux. Les Hindoustanis les appellent *bandar*. À Kaboul, j'ai vu ces singes lors d'occasions spéciales. Je me souviens de la fête que j'ai organisée pour célébrer la naissance de Humayun, où les artistes sont venus avec des singes. Comme les invités, j'ai pris plaisir à les regarder faire de nombreux tours. J'ai déjà vu des singes dans les régions montagneuses près de Kaboul, mais j'en vois pour la première fois une autre race en Hindoustan. On l'appelle le langur. Il est plus grand que les autres singes et a un visage noir de jais et une longue queue.

Bien que Delhi soit la capitale historique de l'Hindoustan, Ibrahim Lodi a fait d'Agra sa base officielle pendant son règne. Sa mère se trouve encore dans cette ville et s'y abrite quand Humayun prend le contrôle de la ville. Les hommes de Humayun la capturent, mais

Humayun fait preuve de clémence et la laisse quitter la forteresse.

À mon arrivée à Agra, Humayun me montre le trésor laissé par Lodi. L'énormité des richesses me coupe le souffle. Nos gains constituent un exploit de taille.

Une plus grande surprise m'attend pourtant à Agra. Humayun me dit qu'à son arrivée à Agra, ses hommes ont capturé la famille du rajah de Gwalior, qui fuyait la ville. Ce dernier avait rejoint Ibrahim Lodi à la bataille de Panipat et y avait aussi trouvé la mort.

Quoi qu'il en soit, sa famille, à qui Humayun accorde son pardon, lui offre de nombreux

bijoux en signe de gratitude. Pendant qu'il me raconte cette histoire, Humayun sort une bourse de velours de sa poche et en tire un diamant magnifique, qui étincelle. Je le reconnais immédiatement. Mes mains tremblent en tenant le plus gros diamant du monde, le Koh-i-Noor. Selon les rumeurs, la valeur de ce diamant pourrait nourrir le monde entier pendant deux jours et demi. Je le rends à Humayun, car il en est dorénavant le propriétaire légitime. Il le mérite pour s'être montré indulgent envers la mère d'Ibrahim Lodi et la famille du rajah de Gwalior. Je déborde de fierté pour mon fils. Quelques jours plus tard, j'organise une grande fête pour le

récompenser ainsi que les autres *begs* et guerriers qui ont fait preuve de bravoure.

Les jours suivants sont consacrés à la répartition du trésor. Le merveilleux système de mesure et de numérotation mis en place par le peuple hindoustani rend les choses faciles. Nous partageons les richesses avec ceux qui se trouvent en Hindoustan, mais aussi avec les *begs*, les soldats et leurs proches à Samarcande et ailleurs. Et même après la distribution de tant de trésors, la richesse de l'Hindoustan n'est guère diminuée.

Pendant mon séjour à Agra, je remarque que l'Hindoustan n'a pas les attraits de Samarcande et de Kaboul. Bien qu'il soit situé sur des terres plates et qu'il compte de nombreuses rivières, l'eau potable y fait cruellement défaut. À Samarcande, il m'a été donné de voir le talent et le savoir-faire des artisans hindoustanis. C'est donc avec

étonnement que je constate qu'aucun monument en Hindoustan ne rivalise de près ou de loin avec ceux de Samarcande.

Après avoir exploré plusieurs lieux, j'en choisis un près de la Jamuna pour y établir un jardin. Au fil du temps, ce jardin s'enrichit d'arbres splendides chargés de fruits où viennent virevolter des oiseaux de toutes sortes. J'aime y écouter le coucou, le rossignol de l'Hindoustan. La beauté des jardins est décuplée par la présence d'un magnifique oiseau coloré qu'on appelle le paon, ou *mayur* en Hindoustan. La chauve-souris, quant à elle, est une créature étrange que je n'avais jamais vue jusqu'à présent. Les Hindoustanis l'appellent *chamdagar*. Elle a la même taille qu'un hibou et sa tête ressemble à celle d'un chiot. Le plus

étrange, c'est que la chauve-souris s'accroche à une branche d'arbre et se suspend la tête en bas. Dans la période qui suit, au milieu de ces plantes et animaux étranges et merveilleux, je continue à faire construire des jardins, des bains, des puits et des mosquées à Agra et dans les environs.

En Hindoustan, l'année se divise en trois saisons de quatre mois. L'été est extrêmement chaud à Agra. Pendant cette saison, je goûte un fruit incroyablement laid et mauvais qu'on appelle le jaque. Une fois ouvert, cet énorme fruit gluant ressemble aux intestins d'un mouton retournés à l'envers. Les mangues mûres sont ce qu'il y a de mieux l'été en Hindoustan. Les Hindoustanis traitent la mangue comme le roi des fruits, à juste titre. Lorsqu'elles ne sont pas mûres, les mangues sont vertes. Elles prennent une fabuleuse couleur orange et jaune flamboyant lorsqu'elles mûrissent.

Quand j'en déguste une pour la première fois, des saveurs délicieuses m'explosent dans la bouche.

Les mangues ne suffisent toutefois pas à rendre heureux des soldats dans un pays étranger. La chaleur leur devient insupportable et beaucoup tombent malades ; certains perdent même la vie. Mes hommes ont l'habitude de faire des raids dans une région et de rentrer à Kaboul chargés de leur butin. Ils ne comprennent pas que nous restions en Hindoustan, surtout maintenant que nous avons autant de trésors entre les mains. Je ne leur en veux pas. Comment pourraient-ils seulement savoir ce que pense un souverain ? J'ai envie de conquérir l'Hindoustan depuis mon plus jeune âge. Sur une période de sept ou huit ans, j'ai mené mon armée en Hindoustan à cinq reprises. Enfin, à la cinquième tentative, j'ai réussi à vaincre Ibrahim Lodi et à m'emparer de son trône. Mon

territoire s'étend maintenant de Kaboul au nord de l'Hindoustan.

Mes succès n'auraient jamais été possibles sans la bénédiction de Dieu et le soutien de mon armée. Quoi qu'il en soit, les voyages à longue distance, les mauvaises conditions météorologiques et le mal du pays ont lentement raison de la patience et du moral de mon armée. Nous avons combattu ensemble pendant de nombreuses années et vaincu de nombreux ennemis.

À ce stade, nous pouvons retourner à Kaboul pour y vivre des richesses que nous avons pillées. Mais combien de temps aurons-nous avant que l'argent ne soit épuisé et que ferons-nous alors ? Retournerons-nous à notre ancienne vie de pillage des tribus des montagnes voisines ? Autrement, nous pouvons poursuivre nos conquêtes et devenir l'armée la plus puissante du pays. Mon armée est

la clé de ma réussite et un moyen de réaliser mes rêves. Ma réussite signifie aussi la leur. Comme toujours, mes hommes m'écoutent et me restent loyaux. Ils comprennent qu'en tant que soldats, il est de leur devoir de suivre leur chef. Ce n'est pas la chaleur de l'Hindoustan qui va mettre fin à mon ambition et je décide de rester à Agra.

Alors que je pense enfin avoir tout conquis, il me faut affronter un autre ennemi dans le nord de l'Hindoustan : le souverain hindou des Rajputs de Mewar, Rana Sanga.

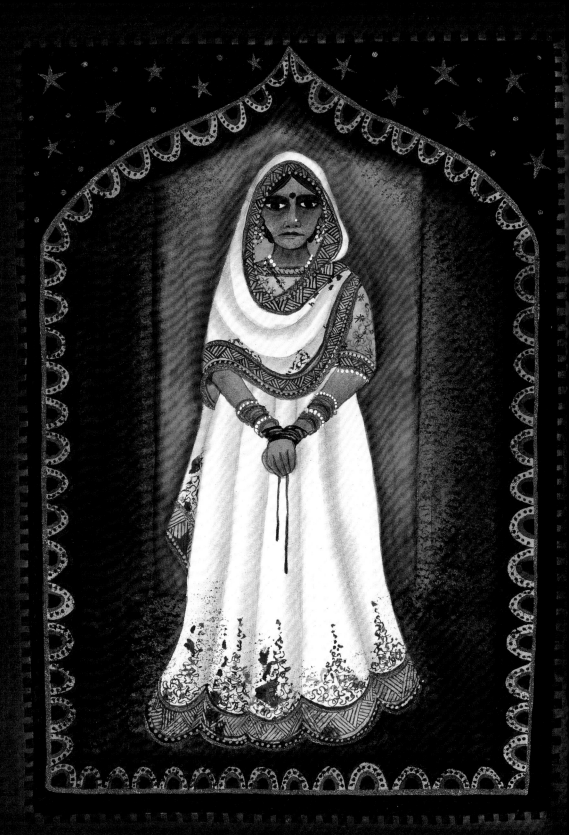

La Vie d'un Souverain

Chaque fois que je vais au combat, je me prépare mentalement à mourir. Je suis conscient que l'issue sera soit ma mort, soit celle de mon ennemi. Le danger est à son comble quand on se bat sur le terrain. Mais pour un guerrier comme moi, c'est la façon de mourir la plus respectable. Les gens pensent généralement que c'est sur le champ de bataille que la vie d'un roi est la plus vulnérable. Mais c'est entre

les quatre murs de ma forteresse, où je suis entouré de gardes loyaux, que j'ai failli perdre la vie.

Ma victoire sur Delhi et Agra me remplit d'une grande satisfaction. J'ai maintenant reconquis les anciens territoires de l'Empire timouride. Mes soldats, les poches gonflées de richesses comme jamais auparavant, sont impatients de rentrer chez eux et de retrouver leur famille.

Ce qu'ils ne comprennent pas toutefois, c'est que, contrairement au passé, cette fois je ne suis pas là pour piller. Je suis venu pour faire de l'Hindoustan mon domicile permanent. Je tenais à étendre mon territoire jusqu'à Samarcande pour réaliser le rêve de mon père. J'ai ensuite pris le contrôle du Pendjab pour reconquérir le territoire que mon arrière-arrière-arrière-grand-père avait autrefois conquis. Je souhaite maintenant élargir

encore mon territoire. Mais pour y parvenir, je dois d'abord vaincre deux des plus braves guerriers de l'Hindoustan afin de m'ouvrir cette voie. En effet, deux épées ne peuvent pas tenir dans le même fourreau.

Cinq souverains musulmans et deux hindous gouvernent l'Hindoustan. Ibrahim Lodi, dont je me suis débarrassé, en contrôlait le nord avec Rana Sanga, le rajah rajput de Mewar. On dit de Rana Sanga qu'il a mené et gagné une centaine de batailles et que personne en Hindoustan ne peut le vaincre. Sanga essaie d'unir plusieurs rois rajputs et d'établir son empire en Hindoustan. Il avance lentement vers Delhi et Agra. S'il conquiert ces deux lieux, il sera l'empereur incontesté du nord de l'Hindoustan. Après la mort de Lodi, je me mets en travers de son chemin. Il n'est pas prêt à m'accepter comme *padichah* de Delhi.

Il est clair que je ne pourrai pas régner sur l'Hindoustan tant que Rana Sanga sera vivant.

Sanga s'affaire à unir les rois rajput et s'associe aux Afghans qui règnent alors sur l'est de l'Hindoustan. Pendant ce temps, je conquiers les places fortes à la frontière avec Agra. Ces régions sont sous la domination de Rana Sanga et le fait que je les contrôle décuple sa colère. Il est prêt à tout pour me combattre et regagner son territoire.

Alors que je prépare mon affrontement avec Sanga sur le champ de bataille, je n'ai pas

conscience des complots et des machinations qui se fomentent entre les murs de la forteresse.

Après mon arrivée en Hindoustan, je découvre chaque jour de nouvelles spécialités. Par curiosité et par amour pour la cuisine de l'Hindoustan, j'ai gardé quatre des cuisiniers d'Ibrahim Lodi. Ils confectionnent des plats hindoustanis et ajoutent parfois des épices hindoustanies à des mets moghols. Le style dont ils font preuve pour préparer des repas appétissants dans des plats décoratifs en or et en argent avec des pierres

semi-précieuses témoigne de leur bon goût. Un jour, comme à mon habitude après mes prières, je m'assieds pour manger. Je me régale en particulier d'un ragoût de lapin et d'un délice hindoustani de viande séchée avec une sauce au safran.

À peine ai-je fini que mon estomac se met à gargouiller, que mon rythme cardiaque s'accélère et que je me sens mal. Je me précipite hors de la salle à manger et suis pris de fortes nausées. Le cuisinier est convoqué et il ne faut pas longtemps pour qu'il avoue. À ma grande surprise, la mère d'Ibrahim Lodi, Dilawar Begum, a mis au point un plan pour empoisonner ma nourriture. Elle veut me tuer et attend le bon moment pour le faire. Elle a commencé à comploter dès le jour où son fils est mort.

Avec l'aide d'un des goûteurs, elle a introduit du poison dans ma cuisine. En secret, avec l'un

des cuisiniers, elle a mis son plan à exécution. Au dernier moment, le goûteur a pris peur, a paniqué et versé seulement une quantité minuscule de poison dans ma nourriture. Je le fais exécuter avec le cuisinier pour leur crime. Dilawar Begum, quant à elle, est emprisonnée sur le champ.

Je n'oublierai jamais l'expression qui se lit sur son visage quand elle apprend son châtiment. Elle se tient devant moi avec dignité, sans aucun signe de culpabilité ou de honte dans ses yeux. En fait, ils trahissent juste une pointe de déception de me voir en vie. Je vois en elle une mère blessée, prête à tout pour venger la mort de son fils.

Il me faut quelques jours pour me rétablir. Je prends des doses d'un mélange spécialement préparé qui parvient à chasser le poison de mon corps. Une fois remis, je reprends mes préparatifs pour lutter contre Rana Sanga.

Enfin, nous nous affrontons à la bataille de Khanwa. J'emploie la même stratégie que pour celle de Panipat. Mais cette bataille dure deux fois plus longtemps que celle de Panipat et se termine par de lourdes pertes des deux côtés. Rana Sanga est à la hauteur de sa réputation de grand stratège et de guerrier. Il se bat courageusement et à un certain moment, la bataille tourne en sa faveur. Mes hommes abandonnent presque de peur et je dois leur parler pour leur remonter le moral.

Sanga a conclu de nombreuses alliances et dispose d'une énorme armée. Il ne lui a pas été facile de réunir les Rajputs et les Afghans pour cette bataille. Dans une guerre, la taille de l'armée n'importe que peu, ce sont la coordination et la discipline qui sont les facteurs clés. Rana Sanga est courageux, mais il n'a pas suffisamment de compétences pour organiser ses hommes.

Enflammé par la colère, il avance d'un pas ferme, féroce et sans protection.

Dès qu'il est à découvert, une des flèches qui pleuvent sur lui le touche et il tombe de son éléphant. Je galope jusqu'à lui pour lui plonger mon épée dans la poitrine. Mais avant que je puisse l'atteindre, ses hommes le mettent rapidement en sécurité.

J'apprends plus tard qu'il est de nouveau sur pied et qu'il promet à son peuple qu'il ne remettra les pieds à Mewar qu'une fois qu'il m'aura vaincu et qu'il aura conquis Delhi. Mais ses paroles ne suffisent pas pour motiver ses hommes. Ils ont peut-être compris qu'ils n'ont aucune chance contre moi. Ils essaient de le dissuader de mettre son plan à exécution. Face au refus de Sanga

d'accepter un compromis, un de ses hommes l'empoisonne. C'est une fin terrible pour l'un des plus braves guerriers que le monde ait jamais connus. À la mort d'Ibrahim Lodi et de Rana Sanga, je deviens l'empereur incontesté du nord de l'Hindoustan. On me donne le titre de *ghaji*, roi suprême.

Humayun désire depuis longtemps retourner à Kaboul et je lui ai promis qu'il pourrait rentrer après la bataille de Khanwa. Il s'est battu courageusement aux batailles de Panipat et de Khanwa et mérite de revoir sa patrie.

De même, mon armée a terriblement souffert. Après leurs efforts extraordinaires dans la bataille, mes hommes méritent de pouvoir retourner à Kaboul. Il n'aurait pas été judicieux de tester plus avant leur endurance. Le cœur lourd, je fais mes adieux à Humayun, même si cela me réjouit de

savoir qu'il sera plus heureux chez lui à Kaboul avec le reste de sa famille. Après le départ de Humayun, je parcours mes nouveaux territoires et fais construire des jardins et des puits dans la région.

Je mène quelques batailles de temps en temps. Malgré cela, ma santé décline et je n'arrive pas à dormir la nuit. Dans ces moments, j'écris des poèmes pour oublier mes soucis.

La Colonisation de l'Est

Je suis Zahir ud-Din Muhammad Babur, fondateur et premier empereur de la dynastie moghole. Ma dynastie va régner sur l'Hindoustan pendant des siècles. Toute ma vie, j'ai eu peur de perdre mon pouvoir. Dans cette quête de pouvoir, j'ai failli perdre la vie à plusieurs reprises. Ma volonté l'a cependant emporté sur mes craintes. Je suis désormais empereur du nord de l'Hindoustan

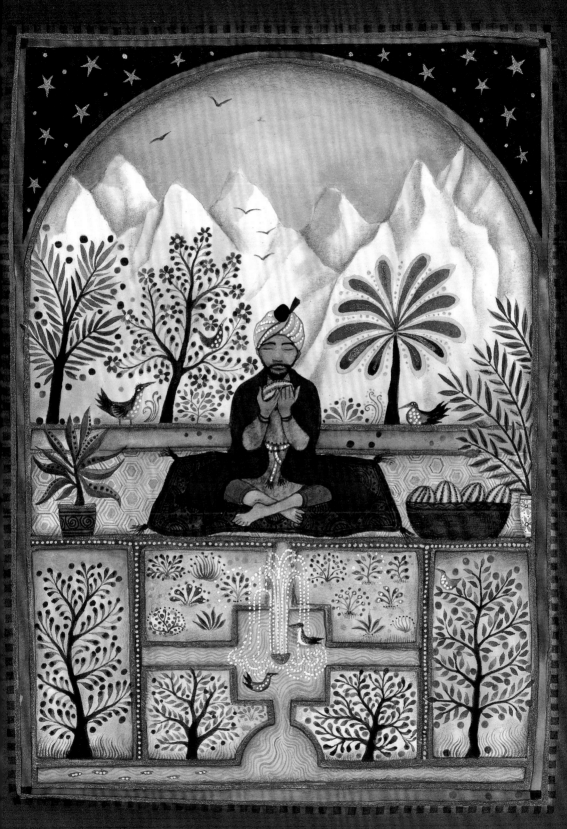

et Agra est le nouveau centre de mon pouvoir. Quel chemin parcouru ! Mais celui que j'ai parcouru intérieurement a été plus difficile. Dans ma vie, j'ai connu victoires et défaites, amour et trahison, grandeur et pauvreté. Je me demande souvent si cela en valait la peine et, à mon avis, la réponse est oui. Je suis qui je suis aujourd'hui grâce à mon vécu. Sachant ce que j'ai accompli, on pourrait penser qu'il ne me reste rien d'autre à désirer. Cependant, les désirs sont sans fin. Mon seul souhait dorénavant est d'aller à Kaboul. Kaboul me manque comme la pluie manque aux déserts.

Je pense avoir une position complètement sûre dans le nord de l'Hindoustan. Cependant, l'année qui suit ma victoire à Khanwa, je dois affronter Medini Rai dans la bataille de Chanderi, ville sur laquelle régnait autrefois Ibrahim Lodi et que

lui avait prise Rana Sanga de son vivant. Après la mort de Rana Sanga, Medini Rai en est devenu souverain.

C'est un soutien loyal de Sanga qui lui a apporté son aide lors de la bataille de Khanwa. À la mort de Sanga, je fais de mon mieux pour le persuader de rejoindre mon armée, mais il refuse. Le destin veut finalement qu'il perde la vie à la bataille de Chanderi. Après la mort d'Ibrahim Lodi et de Rana Sanga, d'autres souverains complotent contre moi, mais je les écrase facilement. Personne dans le nord de l'Hindoustan ne peut faire le poids contre moi.

Cela fait longtemps que mes hommes et moi n'avons pas eu le temps de nous détendre et de nous amuser. La victoire sur Chanderi nous donne donc l'occasion parfaite de faire la fête. J'invite des rois, des princes, des *begs*, des nobles, des chefs de

guerre, des marchands et des hauts fonctionnaires de l'Hindoustan et d'ailleurs.

La fête a lieu dans une immense salle. Le plan de table est organisé en fonction du rang et de la position des invités. Un grand tapis en coton, tissé à la main à Agra, est étalé devant l'endroit où je serai assis.

Le jour venu, c'est avec beaucoup de joie que je vois des invités arriver d'aussi loin que Samarcande pour prendre part à la fête. Parmi les invités, beaucoup se prétendent descendants des deux côtés de mon arrière-arrière-arrière-grand-père. Les invités sont vêtus de robes de velours et de soie aux couleurs vives, parsemées de pierres précieuses et brodées de fils d'or.

Ils apportent leurs cadeaux et les placent sur le tapis devant moi. Une pile de pièces d'or et d'argent se forme progressivement, ainsi qu'une

autre de cadeaux, à côté. Ils m'offrent leurs cadeaux pour me saluer, puis prennent part aux célébrations qui se déroulent tout autour de la grande salle.

Il y a des chants et des danses. Un magicien fait des tours et crache du feu. Des singes ont été dressés à faire des cascades, et il y a des feux d'artifice partout.

Bientôt, un somptueux dîner est servi aux invités. Il se compose de délices moghols et hindoustanis accompagnés des meilleurs vins de Boukhara.

Une fois le repas servi, des acrobates hindoustanis divertissent les invités par leurs prouesses extraordinaires. De toute ma vie, je n'ai jamais rien vu de tel et, j'en suis sûr, la plupart

de mes invités non plus. Les artistes se tiennent en équilibre sur la tête sur des cordes raides, ils exécutent des sauts périlleux et marchent sur des échasses. Cette époustouflante performance est suivie par des lutteurs qui se battent à l'extérieur, à proximité de la salle.

Cet énorme banquet dure toute la nuit. Alors que la nuit tombe et que la foule se fait plus nombreuse et bruyante, je me sens plus seul que jamais. Quand on est puissant, on est entouré de gens, mais il est important de savoir qui sont ses vrais amis. Ce sont eux qui nous accompagnent dans les hauts et les bas de la vie, et qui ne sont pas seulement là quand on est riche et dans une passe de réussite ; ou bien, comme dans le cas de mon cher Sikandar, qui broute maintenant paisiblement dans les pâturages autour de Kaboul, les hommes et leurs affaires sont sans intérêt à leurs yeux. On

m'a trompé dans le passé, mais l'expérience m'a rendu plus sage. Ainsi, ce soir-là, bien que je sois heureux de voir tant d'invités, j'ai bien conscience que ce ne sont pas mes amis.

Cette fête fait longtemps parler d'elle. J'envoie la plupart des cadeaux à Kaboul.

Alors que je découvre la culture et le mode de vie du nord de l'Hindoustan, le sud tient bon. Contrairement au nord, le sud est uni sous le règne de l'un des plus grands empereurs de l'Hindoustan, Krishnadevaraya. Il résiste avec succès aux envahisseurs musulmans qui tentent d'attaquer l'empire de Vijayanagar. Tout comme j'ai uni les princes timourides et construit un empire, Krishnadevaraya a réuni les rajahs hindous. Maintenant, il veut étendre son empire jusqu'à Delhi. Je ne pense pas que ce soit le bon moment pour le provoquer.

Au lieu de cela, mon attention se porte sur l'est. Les Afghans de l'est complotent pour me renverser et sont prêts à se rebeller. La mort de Sanga a fait baisser leur moral, mais je n'arrive pas à les écraser complètement. Menés par Mahmud Lodi, l'un des frères d'Ibrahim, ils attaquent à nouveau Delhi. Je décide de mettre fin à la menace afghane une fois pour toutes. Cette tâche ne s'avère pas difficile, car les Afghans rendent rapidement les armes. Ma dernière bataille contre Mahmud Lodi a lieu à Ghanghara, où il meurt sur le champ de bataille. J'ai maintenant complètement écrasé les Afghans. La bataille de Ghanghara sera ma dernière bataille en Hindoustan.

L'Hindoustan est désormais mon domicile et je voyage dans les différentes régions du nord du pays. Je me sers de ce dont je dispose en Hindoustan et j'essaie de recréer la splendeur de

Kaboul à Agra. Je fais construire des jardins dans chaque palais et chaque province. J'envoie des fruits et des plants de riz de Kaboul et apprends aux jardiniers à les cultiver. Néanmoins, aussi éblouissants que soient ces jardins et vergers, ils n'égalent pas ceux de Kaboul.

Lorsqu'un des jardiniers rapporte des melons de Kaboul et me les offre, j'en prends un avec précaution et ferme les yeux en respirant l'arôme du fruit. La nostalgie de ma famille, de ma patrie et de mes jeunes années me fait monter les larmes aux yeux.

Comme toujours, j'écris beaucoup de poésie, passion qui ne me quittera jamais. J'écris aussi des lettres quand je veux m'exprimer directement. J'écris à Humayun à Kaboul. Ces lettres, à bien des égards, sont comme les conversations que j'aurais aimé avoir s'il était près de moi. Je commence

généralement par le mettre au courant de ce qui se passe ici.

Puis je passe à des conseils sur la façon de traiter ses frères et surtout sur l'importance du pardon. Comme tout père le ferait, je lui fais remarquer ses erreurs, même les plus petites, comme les fautes d'orthographe dans ses lettres. Je lui dis de vérifier ce qu'il écrit avant de m'envoyer ses lettres. Je finis généralement en lui demandant d'amener le reste de la famille en Hindoustan.

Parfois, dans ses lettres, Humayun exprime des sentiments de solitude. Je lui réponds immédiatement en lui rappelant qu'en tant que prince royal, il ne peut pas se permettre de se laisser aller. En tant que futur roi, il doit savoir quels sont ses devoirs et ses responsabilités. Il m'est facile de conseiller à Humayun de ne pas laisser le sentiment de solitude lui envahir l'esprit, mais

en vérité, je ne parviens pas à suivre mes propres conseils et je me sens, moi aussi, terriblement seul.

Quand Humayun revient à Agra, je suis comblé de joie. Il m'apporte la délicieuse nouvelle de la naissance de son fils à Kaboul. Je suis grand-père. Et ce qui me ravit encore plus, c'est de penser que Humayun est maintenant père. Bien que je n'aie pas vu mon petit-fils, je ressens déjà un immense amour envers ce nouveau venu. Les mois qui suivent sont les plus heureux de ma vie.

Peu de temps après son retour à Agra, Humayun tombe malade, ce qui me plonge dans un état de profonde angoisse. Malgré les efforts des meilleurs médecins, il ne montre aucun signe d'amélioration. Ils perdent presque tout espoir de le voir guérir. Je passe mon temps à son chevet, à le surveiller alors qu'il gît, inconscient. Je lui tiens la main, je lui caresse la tête et je fais les cent

pas à son chevet en priant Dieu pour son prompt rétablissement. Ce que j'ai accompli semble dénué de valeur alors qu'impuissant, je prie pour la vie de mon fils. Je dis à Dieu que je suis prêt à échanger ma vie contre la sienne et je le supplie de prendre la mienne, mais de sauver mon fils. Miraculeusement, l'état de Humayun commence à s'améliorer et bientôt, il est de nouveau sur pied. Certains disent que rien n'est pire au monde que la peur de perdre sa propre vie. Cet état de fait change dès qu'on a des enfants. À vos yeux, rien n'a plus de valeur que la vie de votre enfant, pas même la vôtre.

Après la guérison d'Humayun, ma propre santé commence à se dégrader rapidement. Je me sens tout le temps épuisé. C'est probablement dû aux pressions de guerres continuelles, à la vie dure que j'ai menée et au poison qui s'est introduit dans mon corps et qui a failli m'achever.

Alors que je n'étais encore qu'un garçon, je me comportais comme un adulte, bien au-delà de mon âge, et j'avais l'impression d'être un homme. Et maintenant, à l'âge de quarante-sept ans, j'ai l'impression d'être un vieil homme. J'aurais aimé vivre selon mon âge et ne pas avoir à grandir si vite.

Je me demande souvent quel souvenir je laisserai.
Les gens me verront-ils comme un grand guerrier
ou comme un tyran cruel ? Je vous laisse le soin d'en
décider. J'ai essayé de vivre et de gouverner aussi bien
que possible, de faire preuve de force et de miséricorde
chaque fois que je l'ai pu. J'ai perfectionné les arts
de la guerre et établi un puissant empire. Mais ce
sont la paix et ses cadeaux – la poésie, la musique,
les victuailles et les boissons, l'amitié et, surtout, la
vie de famille, en tant que mari, père et maintenant
grand-père – qui m'ont montré comment bien
vivre. À cet égard, un roi ou un empereur n'est pas

différent des autres hommes ou femmes, quelles que soient leurs origines dans la vie. Merci d'avoir fait ce voyage avec moi. J'espère que mon histoire vous aidera à rester fort et à faire preuve de sagesse dans tout ce que vous faites. J'espère qu'elle vous aidera à tirer les leçons de mes erreurs et à faire de meilleurs choix dans la vie. Plus important encore, j'espère que vous n'oublierez jamais de profiter de ce que la vie a à offrir et d'en être reconnaissant. Je pose ici ma plume en m'endormant et en rêvant de mon cher Sikandar et de moi, entourés de tulipes, en train de galoper dans les montagnes de Kaboul.

Fin

Glossaire

Alliance : accord de collaboration entre des pays ou des dirigeants

Beg : haut fonctionnaire

Caravane : groupe de voyageurs traversant des déserts ou des régions hostiles

Courtisan : personne qui fréquente une cour royale en tant que compagnon ou conseiller du roi ou de la reine

Descendants : membres de la famille qui succèdent à une personne dans des générations futures

Dynastie : dirigeants d'un pays appartenant à la même famille

Empereur : roi qui règne sur de nombreux pays

Exil : obligation de quitter son propre pays, généralement pour des raisons politiques

Forteresse : place forte militaire, notamment une ville fortement protégée

Invasion : entrée d'une armée dans un pays pour l'occuper

Madrasa : mot arabe désignant tout type d'établissement d'éducation

Mirza : rang d'un prince royal, d'un noble, d'un commandant militaire célèbre ou d'un érudit

Observatoire : bâtiment conçu pour étudier les étoiles

Ota : père

Padichah : empereur

Province : partie d'un pays dotée de son propre gouvernement

Faire un raid : s'introduire dans un lieu pour voler

Rajah : nom d'un roi, d'un prince ou d'un autre dirigeant en Inde

Refuge : lieu ou situation offrant sécurité ou abri

Shakhzade : prince

Siège : opération militaire au cours de laquelle les forces ennemies encerclent une ville ou un bâtiment et coupent notamment les vivres aux habitants dans le but de les forcer à se rendre

Sultan : nom des souverains musulmans

Territoire : région physique sous le contrôle d'un souverain ou d'un État

Route commerciale : itinéraire s'étendant sur une longue distance, le long duquel des marchandises – par exemple des tissus ou des aliments – sont transportées pour en faire commerce

Traité/trêve : accord entre deux parties pour cesser de se battre et vivre en paix

Note sur le texte

Le puissant prince Zahir ud-Din Muhammad, plus connu sous le nom de Babur, a fondé la dynastie moghole qui a régné sur l'Inde pendant des centaines d'années. Il a écrit l'histoire de sa vie de 1494, quand il était encore un très jeune homme, jusqu'à sa mort en 1530. Ce livre, écrit dans une forme de turc qu'on appelle le tchagatay, puis traduit en persan sur l'ordre de son petit-fils Akbar, est connu sous le nom de *Baburnama*. Des érudits ont découvert ces deux versions et, au cours des deux derniers siècles, ce livre a été traduit dans de nombreuses langues, notamment en anglais et en russe. Pour raconter cette histoire, Anuradha a lu des traductions en anglais du texte de Babur en turc tchagatay. Dans sa nouvelle version du récit, Babur s'adresse directement à nous, d'abord en tant que garçon investi d'énormes responsabilités, puis en tant qu'homme qui a beaucoup appris au cours de son cheminement personnel.

REMERCIEMENTS

Merci à la vice-présidente, S.E. Saïda Mirziyoyeva, qui a soutenu ce projet dès le début.

Merci également à Gayane Umerova d'avoir initié ce projet au nom de la Fondation.

Merci aux partenaires et aux membres de l'équipe de la Fondation pour le développement des arts et de la culture de la République d'Ouzbékistan.

Merci à ma famille de m'avoir aidée à garder les pieds sur terre et de s'être moquée de moi lorsque je me promenais dans la maison d'un pas impérieux en me prenant pour une écrivaine internationale.

Merci à tous les membres de l'équipe de Scala. Je remercie tout particulièrement mon éditeur, Neil Titman, pour sa confiance absolue dans mes talents d'écrivaine et ses encouragements constants, ainsi que ma correctrice, Beth Holmes, toujours patiente et serviable.

Merci à Jane Ray pour ses illustrations d'une beauté époustouflante, au formidable graphiste Matthew Wilson et à Martha Halford-Fumagalli pour son excellent travail de publicité.

Les diverses activités de la Fondation pour le développement de l'art et de la culture de la République d'Ouzbékistan visent à préserver le patrimoine culturel du pays, à promouvoir la culture contemporaine en Ouzbékistan et à développer des environnements inclusifs dans le secteur public. Entre autres initiatives, la Fondation popularise les traditions et encourage l'innovation à travers un vaste programme de projets interdisciplinaires, de recherche, de restauration architecturale, d'échanges culturels, de collaborations internationales, d'expositions, de concerts, de spectacles et de conférences.

Pour étoffer sa programmation culturelle, la Fondation a entamé une collaboration à long terme avec Scala Arts & Heritage Publishers. Ce partenariat stratégique débouchera sur une série de publications, couvrant à la fois des études universitaires et des guides encyclopédiques, consacrées au patrimoine culturel de l'Ouzbékistan, à son héritage historique et à ses réalisations artistiques. Publiés en plusieurs langues, ces livres visent à faire connaître la culture dynamique de l'Ouzbékistan à un large public et à partager les connaissances disponibles avec des lecteurs du monde entier.

Uzbekistan
Art and Culture
Development
Foundation

Copyright © 2023 Scala Arts & Heritage Publishers Ltd et la Fondation pour le développement de l'art et de la culture de la République d'Ouzbékistan.
Récit © Anuradha 2023
Illustrations © Jane Ray 2023

Remerciements particuliers : Saïda Mirziyoyeva, vice-présidente du Conseil de la Fondation pour le développement de l'art et de la culture de la République d'Ouzbékistan

Rédactrice en chef : Gayane Umerova, directrice exécutive de la Fondation pour le développement de l'art et de la culture de la République d'Ouzbékistan

Première édition en 2023 par Scala Arts & Heritage Publishers Ltd, 305 Access House, 141–157 Acre Lane, London SW2 5UA, Royaume-Uni
scalapublishers.com

Distribué sur le marché du livre par ACC Art Books, Sandy Lane, Old Martlesham, Woodbridge, Suffolk IP12 4SD, Royaume-Uni
accartbooks.com

ISBN 978 1 78551 480 7

Conception par Matthew Wilson
Imprimé et relié en Turquie

Traduction : Françoise Vignon, en association avec First Edition Translations Ltd, Cambridge, Royaume-Uni

Révision : Nora Outaleb, en association avec First Edition Translations Ltd, Cambridge, Royaume-Uni